古典鋼琴大哉問

我的鋼琴之旅

魏美惠——著

僅以此書獻給我生命中最重要的兩個人

謝謝我的父親對我的金錢支持
謝謝我的母親小時候每天督促我彈琴

謝謝您們給我的教養和思想自由

沒有您們就沒有今天的我

無盡感謝……

序

沒有人彈了鋼琴會不想當鋼琴家
不是每個人都可以當鋼琴家

但

只要在這條路上持續前進
我們都可以當自己世界的鋼琴家

如果想當下一個莫札特

1. Born with it（胎教）

2. Live with it（從出生就每天浸潤在音樂的環境）

3. Play with it（從小就要用手去玩鋼琴，甚至從嬰兒開始）

4. Have a mentor（從小有真正懂的老師指引）

5. Have a passion（能在這條長路上永遠找回自己最初的熱情）

——魏美惠

奏鳴曲／教學前線　　　　　　　… **95**

敘事曲／遇見我的鋼琴老師們　　　… **137**

即興曲／隨想 … **193**

前奏曲／基本觀念

學音樂是一輩子的事
從來不會有鋼琴家說他已經學完了，都不用學了

日新月異，教學相長
身為鋼琴老師
此書僅以多年學習和教學經驗
希望能給予對學習古典鋼琴有興趣的你，提供一些參考

鋼琴的學派或教學方法並沒有所謂標準答案
如有牴觸，僅當參考

1. 正確姿勢？

很多人對學鋼琴的印象是，鋼琴老師拿著一支鉛筆打在小朋友的手指，為的是糾正小朋友的手指的姿勢，可見糾正姿勢在初學琴時占有很大的地位！
但究竟何謂彈琴正確姿勢？彈琴真的有正確姿勢嗎？

其實我在這邊想指出的是：彈琴沒有正確姿勢！只要你彈得出美妙的音樂，誰管你是跪著彈？躺著彈？背對鋼琴彈？還是用腳彈？！

但是當你對美妙的音樂要求有一定程度時，一些關鍵的姿勢問題就會顯現出來。譬如當你想彈蕭邦的快速隨想式音群，卻怎麼彈都跛腳，聽起來一點都不「行雲流水」；又或者彈大聲，老師說你太暴力；彈小聲，老師說你彈給誰聽，小鳥嗎？好像手指總是不聽話，叫它們快又快不了、彈慢又無力、圓滑不夠圓滑、跳音又跳得不夠跳，到底老師在追求什麼？問題又出在哪裡呢？

其實彈鋼琴的方式，有的老師說這樣，有的老師說那樣，真的有標準答案嗎？

我並不覺得。在多年教學之後，我會強調最重要的姿勢要求是：**第一指關節不凹陷（第一指節爲最靠近指尖的關節）**。因爲唯有第一指關節站好不凹陷，彈出來的聲音才會直接、扎實、時間才不會拖延，才有辦法彈得快。但這主要是針對初學者，一旦建立好扎實且獨立的觸鍵，偶爾沒有影響觸鍵的凹陷就沒那麼重要囉。

所以雖然我認爲第一指關節不凹陷是最重要、最不受爭議的姿勢要求，但爲了讓看此書的初學者對彈鋼琴的姿勢有一些基本了解，以下列舉一些我自己教學累積的重點供參考：

坐姿

♫ 手臂與鍵盤的距離、高度

手臂與鍵盤可以保持大約平行、甚至手臂微高於鍵盤，這樣是爲了方便使力。但你會看到巴哈專家顧爾德，用他那低於鍵盤的手臂，坐在隨身攜帶、量身訂做的低椅上彈琴。顧爾德聲稱沒有那把椅子他不會彈琴。所以沒有按照標準姿勢就無法彈出美妙音樂嗎？

我想答案顯而易見。但是絕對不是鼓勵你像顧爾德一樣喔！

♫ **身體與鍵盤的距離**

身體和鍵盤不宜太近，因為你的眼睛必須要能夠不擺動，就能夠看到整個鍵盤，所以當你坐太近，第一你的眼睛視線會比較狹隘，第二你的手臂也會比較侷限、無法自由伸展，而且也會不好施力。

♫ **身體與頭成一直線**

Alexander Technique 亞歷山大技巧是一個可以用來幫助音樂家放鬆的理論。它主張想像有一條線從身體往頭頂上拉，往下到臀部，讓脊椎呈現一個身體最自然的曲線。因為任何不是身體原來的曲線都會造成身體負擔，因而造成不放鬆，久了就會產生疲累。譬如我們的脖子很自然會低頭看琴鍵，因此就會造成頸椎緊繃；如果彎腰駝背，長久下來就會腰痠背痛，手臂太緊等等；甚至手的過多動作都會被視為多餘，增加身體負擔。

這樣聽起來可能大部分人的姿勢都是有問題的，的

確，我自己也很難做到，但是如果你在初學時就有意識到要抬頭挺胸，想像有一條線把你從臀部，到身體，到頭的往上拉，我想還是有機會減少肌肉緊繃的問題的。

♫ 兩隻腳放哪裡？

如果依照亞歷山大技巧的理論，兩腳理所當然要著地，但彈鋼琴沒有辦法不用到踏板，所以腳會需要放在踏板上。但是是一隻腳就好？還是兩隻腳呢？一般的曲子通常只會用到最右邊的踏板，也就是制音踏板，因為它在最右邊，所以當然用右腳踩；但是當你彈到比較高階的曲子，有時候就會用到最左邊的弱音踏板，因為在最左邊，所以用左腳踩。中間是持音踏板，幾乎不會用到。我自己養成一個習慣，就是當我坐在鋼琴前，兩腳就是都放在踏板上，不管會不會用到，因為每台鋼琴、環境、音色共鳴等都會變化，所以就算左腳踏板比較少用到，我還是會把左腳放上去，隨時視耳朵聽到的聲音，來做運用。而且當兩腳都放在踏板上，在生理上也是比較平衡的。不過，很多時候，練習時因為要慢練且大聲，或者整首曲子都

不會需要用到太小的音量，這時就不需要把左腳一直放在左踏板上，所以最終還是得依照練習方式、或樂曲需要來做最後決定。

手彈琴的姿勢

♫ 手放鬆呈握球狀，但指尖不內縮

大家都知道手指要站好，但初學者很容易彈琴時手指太緊繃，甚至尾端會內縮，導致幾乎變成用指甲彈琴；或者太緊繃，導致掌指關節凹陷；又或者為了發出聲音，用力壓琴鍵，導致第一指關節凹陷。基本上，我們實際彈奏時，會接觸到琴鍵的部位並不是單一位置，而是一個範圍的位置：指尖到指腹。我們的第一指節前面有一塊肉到指尖的「斜坡」位置，而這個「斜坡」位置就是我們的指腹。

至於到底要用指尖到指腹的哪個確切位置彈奏，則需要依個人手指情況，和樂曲所需要的音色或技巧來調整。譬如需要比較剛烈、比較清楚的音色時，會需要用較指尖的位置彈奏，也就是會與琴鍵較為垂直，當彈奏鄰近音群，例如音階時，也是會需要用到比較指尖的位置；但如果是要彈比較柔和的音色，又或者手

14

指需要跨度較大，像八度和弦，這時就會用到比較指腹的位置。而有些纖細的手可能指腹地方較沒有肉，手指又比較長，因此第一指關節不容易站好，導致手指用力時，那纖長手指的第一指關節會自然而然的凹陷，所以當你初學遇到這個問題時，記得先不用太用力、太急著要發出很大的聲音，要先輕輕彈，讓手指第一指關節習慣不凹陷的感覺，找出「斜坡」到指尖接觸琴鍵的位置，並習慣，等這些習慣都建立好之後，最後再要求力度。

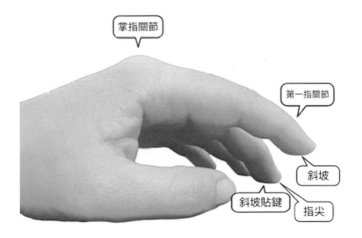

♫ 第一指關節要支撐

呈上，爲什麼第一指關節不能凹陷？因爲手指末端是

和琴鍵接觸的第一陣線。所以當身體的力度透過手臂，傳遞到手腕、到手盤、到掌指關節、到手指第二指關節，結果卻遇到凹陷的第一指關節時，這時能量就被彎曲，不能直達手指末端，變成用壓的才能發出聲音，而不是最直接的能量傳送。凹陷的關節彈出來的音色和站立的音色是有落差的，甚至有些人會先凹陷再回復站立，這樣甚至會造成時間拖延。

所以當你發現彈鋼琴彈了好久，手指卻一直快不了，這時可能就是因爲第一指關節沒有支撐好，所以無法迅速將能量在手指間移轉，而當你習慣壓琴鍵時，會發現你的發力方式只能用壓的，間接影響你發展其他音色的可能性。所以第一指關節的支撐，絕對是要彈奏進階曲目的最主要原則！

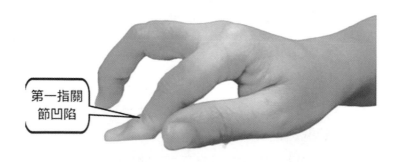

第一指關節凹陷

♫ 手腕不要太高或太低

和第一指關節不要凹陷的原理一樣，當手腕壓得太低時，能量傳送會被阻隔，而且最重要的是，你的手指變成需要用更多的力氣才能在琴鍵上發出聲音，因此會造成很多不需要的壓力，手腕也很有可能受傷。而當手腕過高時，你的音色變化可能會減少，因為當你手腕過高，也是另一種壓的方式，只是是用整個身體壓，你會發現有些鋼琴家在彈輝煌的和弦結尾時，會臀部離開椅墊，利用身體的力量來發出最大的音量，但那樣的音量在曲目的需求上是少數。很多時候，彈鋼琴是需要柔和的音色，這時可能就需要貼鍵，才能讓手指近距離控制音色，感受和鋼琴那種親密的感覺。

♫ 手盤不要左右搖晃或前後突然移位

不要左右搖晃意思指，不要讓手盤為了彈某個音，而失去平衡，突然下降，不管是大拇指或是小指都非常有可能會發生這樣的情況，因為這兩指最短，所以很自然的，如果沒有意識到需要讓手盤保持平穩的話，非常容易會為了發出聲音，而造成手盤歪斜。這樣的

動作，會直接影響到彈奏的流暢度，因為在物理上，你多了一個動作的時間與距離，所以如果希望能夠彈奏快速音群，擁有高超技術，手盤的平穩會是非常重要的決定性因素。

而前後移位在初學者的彈奏上非常常看到。所謂前後移位指的是黑鍵到白鍵的移位。呈上，在物理上，過多的動作都會影響到彈奏的流暢度與速度，所以當你黑鍵與白鍵之間的移位幅度太大，也會造成彈奏的不

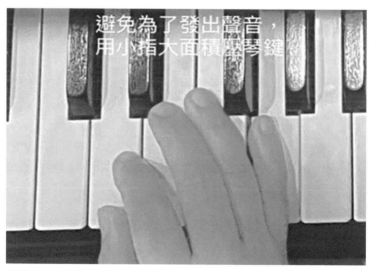

避免為了發出聲音，而用小指大面積壓琴鍵

順暢，因為距離太遠，花的時間比較久。這時，可以試試黑鍵和白鍵的音一起按下去，而那個位置就是你彈奏的最好位置，而不是黑鍵有固定彈奏位置，白鍵也有固定彈奏位置。在鋼琴彈奏上講究自然

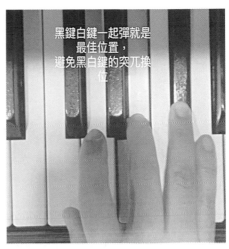

黑鍵白鍵一起彈就是最佳位置，避免黑白鍵的突兀換位

黑鍵白鍵一起彈就是手指擺放的最佳位置，避免黑白鍵的突兀換位

的移動，任何看起來太突然、突兀、不順暢的動作，都會直接影響到彈奏出來的聲音與流暢度。

♫ 轉指時，手腕和手盤不要晃動，保持一直線平衡

轉指時有過多的動作也是一個初學者經常有的問題。因為換指的動作，如果沒有有意識的注意，非常自然的手指就會下壓，例如彈右手上行音階，通常會用到大拇指轉指，而大拇指較短，在轉指後，如果手盤沒有保持高度，大拇指很容易為了發出聲音而產生下壓

動作，這時不僅會讓你手盤失去平衡，也會產生一個非常大的問題，那就是重音。而這個重音通常不是樂句裡所需要的重音，因此就會造成樂句的斷層，失去原本圓滑的線條。所以如何讓轉指時保持手盤平衡，不要因為大姆指比較短，而造成不必要的上下落差動作與重音，則為彈奏圓滑線條的第一要務。

♫ 彈琴時手指貼住琴鍵

這是一個非常敏感的問題，因為有很多不同的說法或所謂派別。我的老師Maestro Menahem Pressler以他著名的音色感動全世界樂迷，他的彈奏就是屬於貼鍵，因為貼鍵才有辦法直接接觸琴鍵，並在第一時間發出聲音，而藉由貼鍵，更容易控制所要製造出來的音色。

有另一派是抬指彈，雖然彈出來的音色會比較亮麗，但理論上可以做出來的音色會有限，因為和琴鍵並沒有直接的接觸面，需要經過空氣，因此有一定的機率會減少原本想彈的音色的準確度和變化性，但這不是一定，因為畢竟沒有這方面的實驗證明。而抬指彈的確可以有非常華麗的彈奏，所以完全看個人選擇。

不過你相信嗎？當我聽到學生抬指彈，我也聽到了手指經過空氣打琴鍵的聲音。

貼鍵彈或抬指彈眾說紛紜，因此我會說視樂曲音色需要，不過我自己本身大部分時間還是貼鍵彈奏。

♫ 放鬆

當你彈完一個音，剩下手指卻沒有貼鍵，基本上就是沒有放鬆，這在初學是非常常見的問題。很多人彈琴時，整個手掌處於緊繃狀態，試試將你的手平放在桌面，掌指關節再自然升起，手指指腹貼桌面，整隻手包括手盤都不要有任何用力，而這個放鬆的姿態就是你在琴鍵上應該保持的。不要因為要按琴鍵，就影響到這個姿勢，按下去的力度是瞬間的，當你瞬間用力，也要馬上瞬間放鬆；如果是要彈奏圓滑奏，則是利用手臂力量，讓力量在手指與手指間轉移，但是整個手臂、手腕、手掌和手指，也都是持續保持放鬆姿態。所以建議在初學時，先掌握放鬆，且手指關節支撐的姿勢，在琴鍵上先輕輕彈，不要為了大聲而出力，等習慣放鬆的姿勢，再慢慢開始訓練力度，但當輕輕彈時要知道這只是個前奏，之後還是需要練力

度，不能就永遠習慣輕輕彈了。

其他一些更深入技巧方面的問題，就由各個老師去指導。
其實每個人身體條件都不一樣，手也是，譬如同樣是彈
DoReMiFaSo，手指粗細、指頭長短、各個手指頭長短落
差，每人都不一樣，在琴鍵上用的力也不會一樣。大家可
以看看一些著名鋼琴家的影片，也可以察覺身體的相異造
成彈琴姿勢的不同，最著名與別人相異的彈琴姿勢就是顧
爾德，顧爾德喜歡用他隨身攜帶的矮椅，像鐘樓怪人似
的，彎曲他的背，貼近琴鍵彈琴。

大部分歐洲鋼琴家都人高馬大，彈琴好像都不用用力似
的，坐定後，美妙樂音即流瀉出來，著名的像霍洛維茲，
身體都不用動，但他的手也是一絕，因為太長，在鋼琴上
幾乎是扁平的彈，有時不用的小指甚至會捲曲，有人曾經
給他看他小指彎曲的影片，他自己嚇到，完全沒有意識到
自己會那麼做，說那是個錯誤的示範。雖然他的手指是扁
平的，但是關節是有力、撐住的，而不是凹陷的，這是非
常重要的重點！大家千萬不要誤解了。

相較於歐洲鋼琴家，亞洲鋼琴家身體動作似乎就多得多。
音樂廳裡的大型演奏平台鋼琴（9尺278*102*155cm），

動輒重達800公斤，爲了能駕馭這麼大的樂器，身材較嬌小的人似乎就必須用到整個身體力量才能彈出足夠的音量，很多女鋼琴家因此會健身、甚至練氣功，像王羽佳、陳毓襄等。

總而言之，這些生理的條件、又或者所謂各式各樣的門派、技巧等都是因人而異。眞正的鋼琴家會告訴你，手的姿勢沒有標準答案，因爲每個人的手就是不一樣，但基本原則就是掌握手指關節要支撐，加上掌指關節以上到肩膀、到身體，都要放鬆，緊和鬆互相搭配。「見山是山，見山不是山，見山還是山」。如果希望能在鋼琴上達到一定境界，如魚得水，必定需要經過長期練習，理解自己的條件，熟悉自己的身體和鋼琴的協調性等等，融會貫通，千萬不能一概而論。

霍洛維茲強調：用音樂帶動技巧。
技巧只是達成音樂的手段，藝術才是音樂的最終目的。

2. 鋼琴還是電子琴？

如果是5歲以下，爲了培養對音樂的興趣而使用玩具電子琴，那是適合的，因爲小小孩手指還未發育完成，彈正常的鋼琴恐會影響發育，而玩具電子琴較容易發聲，而且琴鍵也小的多，因此較適合小小孩。

但到5歲以上，就可適時帶入眞正的鋼琴觸鍵，這時相輔相成，避免小孩子習慣了電子琴，就抗拒鋼琴較重的觸鍵。等小孩適應了鋼琴，就應捨棄電子琴，只彈鋼琴！！

如果要彈古典鋼琴，只能用眞正的鋼琴！！！

我有學生因爲長期彈電子琴，導致手指無力，姿勢不正確，跟我學後，要改都需要一段長期的調整時間。因爲電子琴沒有觸鍵問題，輕輕一彈就有聲音，所以手指的堅韌度完全無法建立，手指不堅韌，那就無法把古典鋼琴彈好了！

雖然現在市面上也有非常仿眞的電鋼琴，但擊弦系統就是不同。

真正的鋼琴擊錘上有羊毛氈，可以吸收手用力按琴鍵之後的力道，所以和一般電鋼琴是不同的。

我自己使用過電鋼琴，不僅彈的手感不同，彈一陣子手就會開始痛，因為你用力之後並沒有反作用力，也或者是我比較敏感吧。
所以不管是為了音色變化、還是觸鍵深度，建議如果要學古典鋼琴，還是需要用真正的鋼琴。

但當然電子琴也是有古典鋼琴所沒有的功能。如果你是要彈流行鋼琴、或作曲等，這些都要利用到電子鋼琴的優點；又或者你有鄰居，而你喜歡半夜練琴等，這時電子琴的無聲功能都是最實用的！不過也有鋼琴有噤聲功能；又或者今天你到外地，那邊沒有鋼琴，這時手捲電鋼琴也可能是一種選項。

所以善用樂器，知道自己的目的，就能讓樂器為你所用，發揮最大功能。

直立鋼琴還是三角鋼琴？

那麼要用直立鋼琴，還是三角鋼琴呢？這就牽涉到現實問題：空間與預算。現代社會，尤其台北市區，地窄人稠，空間非常有限，因此大部分人只能選擇直立式鋼琴。但是如果有空間和預算，而且是要長期使用鋼琴，把鋼琴當作一輩子的事，甚至傳給下一代或親戚朋友的話，我建議可以買三角鋼琴。因為兩者的打擊系統、構造完全不一樣，出來的聲音和觸鍵也有極大的差距。我自己是在考上國中音樂班後購入三角鋼琴的。當時一彈，真的跟原本的直立式有巨大的不同。

所以彈三角鋼琴對彈琴有什麼好處呢？

第一：因為三角鋼琴觸鍵較重，直立式鋼琴較輕，所以為了強化手指力度，加強基本功，三角鋼琴會比較適合。我接到過非常多學生，因為家裡是直立式鋼琴，所以手指都沒有力度，如果平常沒有注意，基本上很難鍛鍊出好的指力。曾經有個新學生，因為要會考，家裡沒有三角鋼琴，彈琴完全沒有指力，但是因為他家距離我家很近，所以我讓他偶爾來我家練三角鋼琴，她本來彈琴非常輕，經過三角鋼琴的練習，後來升學考考出非常好的成績。

第二：三角鋼琴比直立式鋼琴敏感，所以可以彈出較多不同觸鍵的音色。如果平常練琴彈出來的音色聽起來都差不多，你要怎麼去練音色的變化，讓自己的演奏更上一層樓呢？我就教過一個學生，家長詢問我的意見，因為他們不確定到底有沒有需要換三角鋼琴，一直在掙扎，後來聽了我的分析，他們換了一台不錯的三角鋼琴，結果小孩更喜歡練琴，還因此得到兩個比賽的第一名。

像這樣的例子非常多，我自己其實也是換鋼琴後，就開始突飛猛進，比賽得獎，所以直立式和三角鋼琴有差嗎？如果正確使用，絕對有差。

不過我建議，就算家裡沒有三角鋼琴，有時間也是可以偶爾去租有三角鋼琴的琴房，或找有三角鋼琴的場地練習，還是會有效果，因為你會對三角鋼琴的觸鍵有印象，因此在彈自己的直立式鋼琴時，就會比較有意識的注意手指觸鍵力度。

便宜的鋼琴還是貴的鋼琴？

我想這個答案顯而易見。一樣主要是預算問題，如果有預算，每個人當然都想要好的鋼琴。你問，一樣都是三角鋼

琴有差嗎？三角鋼琴還有分大小，分廠牌，就算大小和廠牌都一樣，每一台鋼琴都是手工製造，所以每一台的音色和個性也絕對不一樣。比較大的鋼琴，因為琴弦較長，音響板較大，所以出來的聲音當然也比較大，當聲音可以比較大，整個共鳴非常敏感，當然你可以製造出來的音色就更多變。在紐約曼尼斯音樂學院的琴房都是史坦威鋼琴，彈起來就和我家裡的日本廠牌不一樣；在學校的一般尺寸的三角鋼琴（約211cm）彈起來也是和舞台上的9尺長三角鋼琴（約274cm）不一樣。至於怎樣不一樣，我建議大家可以自己去琴行試琴，切身感受，沒比較沒傷害，一比較，就怕荷包就要受傷了。

不過工欲善其事、必先利其器。就算一般的人，當他彈9尺史坦威時，也有可能有那麼幾秒讓人誤以為是大師呢。

有一本書 *Grand Obsession/A Piano Odyssey by Perri Knize*，作者雖然不是專業鋼琴家，卻因為兒時生長在音樂環境，對音色非常敏感，長大後，因為想再彈琴，所以開始了漫長的尋琴之旅，雖然兩年就找到琴，卻因為音色不是他當初聽到的音色，所以又花了三年的時間尋找調音師，為的就是找到自己魂縈夢牽的音色，而這台鋼琴是她用房子二胎

貸款來的。

不是鼓勵大家這樣做，只是想傳達，一架夢寐以求的鋼琴
會讓人奮不顧身。

3. 一本還是多本？需要樂理、視唱等其他輔助教材？

姿勢因人而異，其實教材也是因人而異。大人的教材和小朋友不會一樣，每個人學習情況不一樣，適合的教材也不會一樣。但是建議爲了多樣性，而且每本教材和曲目都不盡相同，當我們接觸到更多曲子，學到的也就更多，所以可以有幾本教本一起學，有些是技巧練習、有些是練習曲、有些是好聽的曲子等。一些市面上的兒童教材，譬如可樂弗、芬貝爾、尼爾斯、艾弗瑞、巴斯田、約翰修姆等，都有一系列教材。以可樂弗爲例，有鋼琴獨奏、鋼琴理論、鋼琴技巧、和弦與調性、音符練習、音階練習、鋼琴併用等，都可以自由選配。這些教材不僅針對兒童，也有專門給成人的併用本。

那有些人會問，我是學彈鋼琴，有需要學樂理嗎？大家都聽過英國皇家音樂學院考級吧，考試內容包括：音階與琶音、三首不同風格的樂曲、聽覺測試、視奏、和樂理。就算不是讀音樂專業科系，要取得坊間認同的鋼琴考級，也

是需要具備綜合音樂知識，可見綜合音樂知識的重要性。

能夠了解這些關於音樂的綜合知識，練起鋼琴才會有加倍的效果。試想，如果你對音程、大調小調、節奏感、圓滑，還是跳音都沒有感覺的話，如何能把一首曲子彈好呢？每個調性都有它獨特的音感，當出現不屬於調性內的聲音，就代表一個特別的瞬間；三拍子的曲子就像跳舞一樣（強、弱、弱），二拍子的曲子則聽起來拍感比較規矩（強、弱、次強、弱），這只是基本的分類，其它節奏像三連音、多連音、切分音、附點等也都有它特殊的節奏感。圓滑的線條像唱歌；跳音則像跳躍，還有持音、重音、頓音等表現音樂的多種技巧。就像一個建築師蓋房子，有基本架構，蓋好框架後還有更多裝潢的細節，你愈了解所有的建築、裝潢細節，就愈能蓋出一棟漂亮的房子。

我需要樂譜裡每一首曲子都彈嗎？

當然不用，如果在初學的話，通常老師會要求每一首都彈，因為那是在建立你對鋼琴樂曲的熟悉度。大量同類型的練習，可以加強你對技巧、音型等知識的培養，但絕對

不是必須。有時老師會視學生的情況，跳著選，其實就按照老師的腳步，我也鼓勵學生在家嘗試練習同程度，但老師沒有派的功課，這樣也可以考驗自己的吸收程度有多少，到底是不是一定要有老師教才會彈呢？因為老師上課時間就那麼多，所以如果自己可以給自己一些挑戰，會進步的更快喔。

就算只有要彈一首曲子，我也要買樂譜嗎？還是可以影印就好？

記得上我的恩師M. Menahem Pressler的第一堂課，我好像拿了一本圖書館借的譜，不是因為自己沒有譜，而是因為貝多芬的樂譜太重，為了輕一點，所以沒有把自己的譜從台灣帶來美國。結果老師問為什麼沒有帶自己的譜，在我告訴他原委後，他跟我說：譜是音樂人的珍寶。是非常重要的東西，所以一定要擁有自己的譜，而且是好的版本。我記不得完整內容，因為年代久遠，不過大概是這樣子的意思。

所以譜對音樂人是非常重要的。我小時候很喜歡老師給我派新曲子，尤其是可以買新樂譜的時候，因為那就好像又進步了一點。樂譜就像知識寶庫，愈多樂譜，代表你學的

愈多，累積了愈多寶藏。所以如果可以的話，盡量買譜，有些人連沒有要彈的曲子的樂譜也會買，那是一種蒐集資料、蒐集寶藏的概念，甚至同樣一首，也會買各種不同的版本來參考。

現在雖然很多人習慣用iPad軟體裡的樂譜app，甚至上台表演時也會使用。有時的確有必要，但平常練習時，我還是喜歡用紙本的樂譜，尤其是　些歐洲的譜商，像Henle版，它們的紙張、顏色也都和一般樂譜不　樣。

所以，樂譜是音樂人的第二生命，每一份樂譜都是特別的存在，而經由碰觸紙張的學習，才是最原始學習的經驗。

4. 版本有差嗎?

應該是說不一樣的版本,有可能在排版、音的排列、聲部的排列、圓滑線、跳音、頓音,大小聲等等,甚至有時候連音符都有可能不一樣,所以這個時候,在選擇你要彈奏的版本時,就變得異常重要。曾經有個外國學生和著名指揮家暨鋼琴家Daniel Barenboim上大師班時,居然因為某一個音的對錯,幾乎和Barenboim爭論起來,這就是所謂譜的爭議。

有時候作曲家的手稿可能比較潦草,或在當時作曲家自己就修改過,且有不同出版社出版過,因此有時候你會看到樂譜會標註此音在手稿是這個音,但在初版是不同音;又或者因為和聲的考量,出版社就會改音等等,所以有些譜的確會有音的爭論,而這是難免的,除非作曲家還在,可以讓我們問:請問是刻意還是不小心?要不然我們能做的就是盡可能去猜測作曲家的原意。因此有音樂學家就會專門針對譜的原創性進行研究,在譜界的龍頭Henle亨利版,就有固定的學者專門對這方面進行研究,而亨利版也被認為是最接近作曲家手稿的版本。因此上面比較不會有

編譯者的彈奏建議，或甚至幫你畫上原本作曲家手稿上並沒有的跳音、圓滑線等。

但只要你知道你的需求是什麼？其實就可以讓不同版本呈現它們的最大價值。

譬如今天是個8歲小朋友彈巴哈二聲部創意曲，如果是亨利原典版，上面就一點詮釋線索都沒有。小朋友因為自己還無法判斷如何分句、主題在哪裡等，這時也許就可以運用有編譯者編譯的詳細版本，因為裡面就會畫出主題、大小聲、樂句分句、跳音等等，但也許有些老師不建議這樣，認為必須自己找出來。其實我建議可以試著把不同版本、包括詮釋版本給小朋友看，讓他們做比較，讓他們知道作曲家原本是沒有這些圓滑線等等的記號，是後來出版商為了幫助學習者學習，邀請鋼琴家幫忙演譯註釋，另外加上去的。

這樣做的目的，除了讓小朋友知道有哪些資源，那些選擇，還有為什麼編譯者會這樣註釋，也經由這樣的學習經驗，之後小朋友再看到巴哈的原典版，就可以比較容易找出主題、分句等細節。

所以絕對不是直接給學生最輕鬆的解決方法，而是要教他做釣竿、找魚餌，和釣魚的技巧等。

以下列出巴哈二聲部創意曲第一首的四種版本，因為版權問題，大家可以上樂譜網站 IMSLP，搜尋以下版本參考：

1.手稿抄寫員：Wilhelm Friedemann
2.編譯者：Carl Czerny 徹爾尼 (曾是巴哈學生)
3.編譯者：Ferruccio Busoni 布梭尼 (鋼琴家)
4.編譯者：Dadelsen, Jeorg von/ Kretschmar-Fischer, Renate

第四個版本是出版商：Bärenreiter-Verlag出的Urtext原典版，原典版指比較貼近作曲家手稿的考訂本，所以不是只有Henle會出Urtext原典版，別的出版社也會出原典版。

以下是蕭邦波蘭舞曲Op. 26, No. 1的四種版本參考，大家一樣可以上 IMSLP 搜尋：

1. 鋼琴家Cortot的詮釋版本

2. Kalmus 根據出版、再版研究後的版本

3. Schirmer's 原典版

4. Jan Ekier 艾凱爾編譯，由號稱專門出版蕭邦作品的權威波蘭國家版出版

以下提供德布西 Prelude from Suite Bergamasque 的開頭右手第六個音初版和原典版有出入的音符版本：

1. 在1905年 Paris : E. Fromont 1st Edition 初版裡，右手最高旋律第六個音符為 B Flat

2. 在1969年 Peters 出版的 Urtext 原典版裡，右手最高旋律第六個音符為 A

版本是一個非常繁複的議題，通常建議買原典版，並另外參考其他版本，有些編譯者甚至可以提供作曲家本身的對這首曲子的一些想法，譬如Robert Casadesus的拉威爾「鏡」詮釋版本，裡面敍述了很多拉威爾本人提供的一些珍貴想法。

所以好好選用你的版本。

但記得，

永遠不要完全相信譜上的所有東西，

永遠保持研究精神。

5. 指法？

蕭邦說：把一首曲子彈好的祕訣，就是擁有良好的指法。
因為好的指法不僅讓你可以彈奏順暢，甚至可以影響音
色，這又是另一本書的內容了。由此可見好的指法有多麼
的重要。

而要可以鍛鍊出判斷好的指法的能力，絕對不是幾個月，
或1、2年的事，而是需要長年累積的經驗。

我在紐約曼尼斯音樂學院時，曾經看過一位香港來的碩士
生，他的譜上每個音都有指法，他說當他拿到一首新曲
子，第一件事就是把指法寫上去，如果沒有寫出指法他就
不會彈。當然這有點矯枉過正，但也顯示出指法可以是多
麼的重要。

從一開始就要注意指法

當沒有花很多時間在基礎教材上面，就可能會產生不知道
如何使用正確指法的問題。

當開始彈一首新曲子時，最基本的，除了要彈出正確的
音、正確的節奏之外，還會面臨到指法的選用問題。

當經驗不夠、彈的曲子不夠多時，就無法培養出立即反應選用適用指法的能力。

一般基礎教材在譜上會寫比較多指法，利用不同的練習曲訓練學生在不同旋律下能夠選用適當的指法。而當你進階到愈難的曲目，指法就會寫的愈來愈少，或幾乎沒有。

一個沒有花很多時間培養指法選用的學生，當他彈到一首超越他現有程度曲子的時候，就有可能會出現一大堆不好的指法，需要由老師指正，而不好的指法會除了會影響基本彈奏的順暢度，也會影響音樂性表達等。

所以有時間的話，當然最好能夠從基礎一步一步紮實的學起，如果真的不行，則要多加些其他教材、多花點時間，嘗試補足之前沒有學過的東西。

指法的運用高深莫測，也絕對沒有標準答案，需要長時間的經驗累積。有的人手大、有的人手小，因此有時候譜上的指法也不一定適合亞洲手小的人，所以要學會判斷，不一定需要完全照譜上指法。

至於指法可以影響音色、影響弦律線條等議題，那又是另外一本書的內容了。

6. 音樂性？！

音樂性，多麼虛無縹緲的3個字呀。

可能老師對你的評語是缺乏音樂性、音樂風格不對等等，但音樂並不像數學有標準答案、有解題方法，所以到底音樂性是什麼「東西」？！

有人說音樂發生在音和音之間。

為什麼一直有人開音樂會？為什麼同樣的曲子可以一彈再彈？到底有什麼意義呢？

世界級的鋼琴大賽，為什麼有時會發生評審意見不一，甚至小至區域性比賽，都偶爾會有人抗議，對比賽結果有所意見呢？

為什麼沒有標準答案，不能像數學比賽，一就是一、二就是二呢？

這就是音樂的迷人之處。因為沒有標準答案；因為每個人都是獨一無二；因為就算同一個人，也無法彈出二次一模一樣的音樂！

為什麼鋼琴會有博士可以念呢？不是手指動一動，彈得好聽就好了嗎？

鋼琴曲目之廣大，沒有人可以全部涉獵。不同年代、不同風格、不同文化、不同和聲、不同作曲方式等，念博士的人都必須稍微有所了解，不能只偏某種風格。音樂方面要學習的知識，包括試唱、聽寫、和聲、曲式分析、音樂歷史、樂理、作曲家風格、合唱等，甚至連藝術史也要有所了解。

除了這些最基本的知識，手指的靈活度、堅韌度、獨立性，即所謂的基本功是最基本的。

一群人上台比賽，一個很有音樂性，但基本功不好，還是比不上一個基本功非常好，卻可能沒有那麼有音樂性的參賽者，但這僅適用於區域性學生型比賽。

一般大型比賽，參賽者的基本功都不是問題。那麼這時要

看什麼呢？

看對曲子的了解、看樂句的表達、細膩度，看技巧的強化度，看整體架構的明顯否，看有無符合作曲家風格，最後就是所謂個人的音樂性。

但是音樂性到底是什麼呢？其實我的博士論文做了一個有趣的研究：

實驗組：預先上了濃縮的音樂歷史，再上一般的成人古典鋼琴教材

對照組：直接上一般的成人古典鋼琴教材

其中有一項實驗是找出，有上濃縮的音樂歷史和沒上濃縮音樂歷史所彈出來的音樂性有差別嗎？

答案是沒有，但在學習速度上是有比較快。

結論是：音樂性是非常個人的，每個人的音樂性都不同，有些人天生就是所謂的比較有音樂性，有些人天生就是比較沒有音樂性，就算有些人可能對音樂歷史、樂理等理論比較熟悉，這種知識上的內涵並不等於音樂性的內涵，音樂性是一個人內心的完全展現，絕對不是只是知識性的累積。

這就是爲什麼聽一個人彈琴，可以大略知道這個人的個性爲何。因爲你彈出來的東西無法說謊。一個急躁的人和慢郎中的人，聽他們彈琴可以非常清楚分辨；一個粗神經的人和講究細節的人，從他們彈琴，也可略知一二。

有些音樂家，除了天生的音樂性，還會涉獵其他知識，像馬友友大學時主修人類學、鋼琴家周善祥還身兼數學家、物理學家身分等等。

當你聽到一個人彈琴，是全面性的，你等於看到這個人所有的作爲，他到目前爲止所有的人生。

鋼琴巨擘霍洛維茲晚年所彈奏的簡單樂曲，都「清」「純」到讓人想哭。那不是無知的清純，是從初生之犢、歷經風華滄桑、回歸最初的簡單。那情感之豐厚，只有在同溫層的才能深切感受吧……

要當個表演家，需要天分嗎？當然要！！但是沒有努力，也絕對無法達到。

一個有天分，又努力、有毅力的人，可能成爲一位演奏家；但要成爲眞正的藝術家，就可能還需要多方面對生活、對人生的體悟，才能讓你的音樂對人產生共鳴、感動人，而不是只是一堆音在跑。

簡單來講，做人而已……

之前網路上有個爭論，有一個人在網路留言說，去聽音樂
會時，鋼琴家第一音一下，眼淚就飆出來。這個留言引起
兩派熱烈討論，有的人認同，有的人不認同。我認為這件
事沒有標準答案。

有的人天生就是理性的頭腦，對他們來說情感是內斂的，
並沒有辦法那麼容易外顯，也因為他們一直都是這樣了過
生活，所以對他們來說，一聽到第一個音就流淚那是不可
能的事情，因為他們比較沒有讓感性超越理性的經驗。

但對一個天生比較敏感，比較感性的人，可能他在還沒聽
到第一個音之前就已經醞釀情緒，在某個層次上就已經先
累積能量，而當演奏者第一個音彈下去的時候，「噹」，
就在那一聲，情緒潰堤，他與演奏者的頻率產生共鳴，眼
淚也就不自覺流下來了。

孰對孰錯？沒有對錯，完全是個人對音樂的感受，對表演
者的共鳴，如此而已。

也有可能在另一次，同樣的表演者，但是不同的時間、空
間；一樣感性的觀眾，但因為是不同的時間、空間，卻對
同樣的曲子無感。

一切都有可能。

現場表演就是如此的奧妙。因爲是空間、時間、表演者、觀衆，所共同創造出來的一個當下的環境，無法被複製，所以現場表演才會如此珍貴，因爲是瞬間的藝術，只發生在當下。

所以如果今天你剛好有機會和你聽到的音樂產生共鳴，恭喜你，那就是一場非常獨特、且私密的心靈響宴。

美不是只有一種標準

鋼琴家波哥雷里奇在1980年一場蕭邦大賽裡，因其獨特的音樂詮釋，讓他未能進入決賽，而當時評審之一的阿格麗希，因爲不滿評審結果，甚至辭職抗議，而那屆冠軍剛好就是具有優美音色的鄧泰山。

不管當時是因爲政治角力、還是評審真的有不同審美觀，在在都只能顯示鋼琴家沒有絕對的第一，每個鋼琴家都有他自己獨特的美。

你能說霍洛維茲、魯賓斯坦誰是第一嗎？

在魯賓斯坦90歲的一次訪談裡，主持人問他，如果人們

說你是20世紀最偉大的鋼琴家，你相信他們說的嗎？魯賓斯坦回應：我不相信，我甚至會生氣，因為無論在任何時期、任何人、任何事情，都沒有所謂最偉大的鋼琴家，那完全是胡說八道。Nothing in art can be the best. It is only different.在藝術裡沒有所謂最棒的藝術，只有不同的藝術。

所以音樂性到底可不可以培養？

所謂比較沒有音樂性的人也不用氣餒喔，我覺得還是可以通過對樂曲的了解、對藝術的學習、對生活的熱情體驗等等，來強化對生命的感受，進而能將之透過音樂來傳遞。而且誰說音樂只能是感性的，像近代的作品很多都是透過邏輯腦來創作、或和數字有關等等，音樂不應只有一種面向，理性的彈奏也有它的美。

北藝大教授魏樂富寫了一本書：鋼琴家，醒醒來做夢，音樂個性與藝術圖像，就專門在講如何讓音樂更有想像力、讓音樂圖像化，有興趣的朋友可以參考，裡面有很多哲學方面的思考，探討如何啟發音樂性。

我認為每一個人的音樂性都是獨一無二，無可取代，但我們都可以試著在自己既有的基礎上，加深層次，讓自己變成一個更有感、更有故事的人。

7. 什麼時候用節拍器？

節拍器的使用應該是在初學時。

音樂的形成，主要為節奏和音高。而在音樂的彈奏上，節奏的穩定性又比音的準確性來的重要。當一個人沒有穩定的節奏感，彈奏時忽快忽慢，就算音符都彈對了，也只是一個不知所云的彈奏。

有些人天生節奏感比較好，有些人天生節奏感比較差。在學習的初期，透過節拍器的幫助，可以幫助學生建立拍子的穩定感，因為人會不穩定，有充足電的機器比較不會不穩定，所以在學習一開始，如果就能透過穩定的機器幫我們建立穩定的拍感，就可以減少日後節奏不穩定，需要花更多時間修正的機率。

如何有效率的使用節拍器呢？

♫ 了解節奏結構

其實節奏就是簡單數學而已，音與音之間的距離要符合它應有的音值，當音值正確，節奏就正確；當音值不正確，節奏就不平均。譬如八分音符就一拍內平分

兩個音符；三連音就是一拍內平分三個音符；十六分音符就是一拍內平分四個音符。非常多人看到三連音後面接一拍，會直接把這三個音彈的平均，卻和下一個節奏分開，變成三連音的第三個音到下一拍的第一個音之間的時間距離多於三連音之間音與音之間的距離，這是初學者非常常見的盲點，因為看到三連音的三個音連在一起，就把這三個音彈成一組，下一拍是另外一組，這就是對節奏基本性的不夠了解。要把三連音彈準確，就要確保三連音音跟音之間的距離和三連音最後一個音到下一拍第一音之間的時間距離都要相等。所以節奏要正確，首先就要先了解節奏的構成。

以上三個音與音之間的距離相等

♫ 聽節拍器

很多人直接把節拍器打開，直接跟著彈，但卻會發現大部分的時間根本對不上。要能夠正確使用一個機器，並把它的效用最大化，一定要先了解這個機器。

節拍器除了給予我們穩定的拍點，大部分的節拍器還可以給我們每一個拍點裡的小拍點：譬如八分音符、三連音和十六分音符。

所以我的建議是，在邊彈邊對節拍器之前，先瞭解節奏結構。清楚後，學會聽節拍器，先聽一拍，把每一拍聽熟，找到節奏感，跟著節拍器一起打節奏，等穩定後，再把節拍器調整成有八分音符的，重複以上步驟，等節拍器打的八分音符聽熟後，你的手再加入，一直練到能夠和節拍器打得一模一樣。記得不用打人聲，輕輕打就行。

另外還可以加入你左腳的腳趾，只動腳趾，讓腳趾擔任節拍器的角色，只打正拍。因為正常彈時，手無法打拍子。所以在初學時，鍛鍊腳趾幫你打正拍，因為當你穿著鞋子，只用腳趾打節奏時，並不會有人知道你在打節奏，不過等到穩定的節奏感建立後，腳趾就不再需要打拍子了。

所以先內化一拍、再來八分音符、再來三連音，最後再聽十六分音符，你會發現，其實就是先建立平穩的一拍節奏，再來可以在一拍內平分2個音、3個音和4個音。當你可以這樣做時，你也就掌握了一拍、八分

音符，三連音和十六分音符了。

節奏可以非常簡單，掌握基本原理，一個小節或一拍內都不會多拍或少拍，所以用簡單數學的方式把每一拍裡的節奏理解，再加上穩定的拍子，最後再加上節奏感，節奏其實應該是音樂裡面最不會有爭議的。

♫ 不規則節奏：如2對3、3對4、4對6等

以2對3為例，如果今天是4分音符當一拍，一拍內有2個8分音符對上一拍內有一組3連音，可以試著把這個一拍裡面等劃分成6等分，每一個8分音符變成占3等分，每一個3連音變成占2等分，也就是把它想成3/8拍的節奏，如此一來中間的1/3拍會由左右手交錯快速彈奏，用數學來解釋，這樣的話是不是每個音符出來的時間點就可以非常容易理解呢？

最後，節拍器是工具，工具的正確使用，可以讓我們受益良多；我剛到美國時，就曾經有個錄音師被我精準的對節拍器的技能嚇到了，因為好像美國人對於對節拍器是有障礙的。所以如果沒有從一開始就使用這個機器，並且掌握如何使用的原理，就會非常容易無法對在一起。

因此節拍器在初學時非常重要，包括練習哈農、徹爾尼等練習曲時，都可以使用，但當穩定的拍感建立後，就可以不用，偶爾用來對看看拍子有沒有保持穩定即可；如果是長一點的曲子，就可以對段落的開頭就好，因為我們不希望永遠被節拍器牽著走，主從不分，讓原本應該是注重橫向線條的弦律，卻變成都在打拍子了。

8. 什麼時候開始學踏板?

踩踏板是一門高深的學問,甚至是一門藝術。

而這種藝術沒有標準答案,是需要打開你的耳朵,隨時應變,視環境、視樂器、視觀眾多寡、視天氣濕度等等多方面可變因素,所需要培養的一種技術,而當你達到登峰造極時則變成一種藝術。

踏板踩得可深可淺、可快可慢、可長可短,完全視樂句的結構、和聲的變化、作曲家的風格、作曲年代等等,來做變化。

踩踏板的很多細節與技巧,繁不備載,這邊僅提四個基本觀念:

♪ **踩踏板這件事情絕對不能等到彈小奏鳴曲的時候才用**

我遇到非常多學生,他們已經在彈小奏鳴曲了,卻還是不知道如何使用踏板,還跟我說,需要老師幫他畫踩踏板的位置,他才知道要怎麼踩。這就是一個非常大的誤解。

學生必須從一開始初學，就學習如何踩踏板。就算是簡單的音，也可以踩踏板。踩踏板不應該和彈奏音符分開，應該清楚你的目的，當然如果今天是在練技巧的話，當然可以不用踩踏板；或者在練清晰度的話，也可以不用，但是如果今天是在彈奏整首曲子，絕對不能把踏板當作是獨立的東西，因為必須常常練習如何使用踏板，才能達成想要的聲響效果，而這絕對是長時間的累積，需要經驗、打開耳朵，才有辦法培養，絕對不是老師跟你說在哪裡踩，你就在哪裡踩，所以一開始初學就使用踏板，並學習踩踏板的技巧，包括因應不同樂派、不同作曲家做不同的變化，這樣日後才能具備自己決定如何踩踏板的能力。

♫ 腳跟一定要著地；腳尖一定要貼踏板

在初學，一個最常看到的錯誤是，換踏板的時候腳跟著抬起來，這樣身體會失去重心，記得腳跟一定要著地，而且換踏板時要盡量無聲。有時候聽到有些學生彈到大聲的時候，腳尖就離開踏板，可以非常明顯的聽到踩踏板的聲音，好像這個聲音代表激動、代表他很會彈，千萬記住，踩踏板的聲音並不是音樂的一部

分，此時無聲勝有聲，千萬不要以爲大聲才是厲害。

♫ 不要等到要用踏板時腳才放上去

這是初學者非常常見的錯誤，常常等到需要用踏板時，腳才放到踏板上，記的等到要用時再放就來不及了，所以腳一定要事先就先放在踏板上。

♫ 踩踏板時身體不要跟著動

很多初學者，因爲不熟悉如何踩踏板，因此都踩到踏板的最底部，因爲過度用力，所以整個身體也就跟著動了起來。

其實踩踏板不是只有一種深度，而是有非常多的層次，至於到底踩多少，那眞的又需要另外一本書來解釋了，不過不管到底踩多少，一個準則是不變的，那就是——身體絕對不能跟著踏板一起動。

好的踏板可以幫助音樂的提升；但是不好的踏板也可以毀了一段音樂。

所以記得踩踏板和彈音符一樣重要，腳的功夫和手的功夫都要練習才是正道。

9. 只能在鋼琴上練鋼琴？

如果說，老師要你一個星期練一首通常需要花一個月才練
的起來的曲子？

如果說，你今天要出國兩個禮拜都沒有辦法碰到鋼琴，但
是回來之後又要考試？

如果說你今天手痛，但是兩個禮拜後又要表演？

如果說，你今天有千萬個理由不能在鋼琴上練鋼琴？

所以，真的只有在鋼琴琴鍵上彈鋼琴才叫做練鋼琴嗎？

我要告訴你，隨時隨地都可以練鋼琴！

上廁所時、聽音樂時、吃飯時、坐車時、甚至睡覺時、只
要你今天頭腦裡面想著音樂，你就可以「練」鋼琴。

彈鋼琴絕對是一個需要運用到多重能力的技術，它需要：

♫ 用眼睛看譜

♫ 頭腦理解譜上的音符節奏等等，再透過神經傳達給手指

運作

♫ 手指要動

♫ 腳要踩踏板

♫ 身體要可以支撐才會有力度

♫ 耳朵要聽你彈出來的聲音

♫ 你的心也要去感受

所以彈鋼琴基本上就是一個全身運動，而且是身力+心力+智力。

既然有這麼多不同的面向需要練習，如果只是單單利用手指在鋼琴上練習的那一兩個小時會夠嗎？絕對是不夠的，而且你的手指並無法24小時都在練習，所以如果能夠經過頭腦理解，才能讓你的練習更有效率。

所以如果不在鋼琴上，那要怎麼練習呢？

1. 讀譜

當你對一首曲子還不熟時，透過用眼睛讀譜，不僅可以減少你耗費手指的體力活，實際上還可以加倍你熟練音符的

速度，因爲你的頭腦已經確實知道是那些音，而且因爲沒有手指的障礙，也就是技巧的問題，所以事實上，你可以用頭腦「彈」的非常流暢，也不會遇到用手指練習時才會遇到的技巧問題。而且，相信我，當你可以用頭腦把譜彈得很順暢時，當你到琴鍵上彈時，會發現怎麼彈起來變得簡單許多。

2. 分析樂譜

分析樂譜絕對是鋼琴要學好的必備功夫。很多人以爲學鋼琴就是一直彈，但其實用手彈只是彈鋼琴的一部分，鋼琴要彈的好，很多時候是頭腦裡的東西，所以彈鋼琴是要多動頭腦，才有辦法彈的好。而動頭腦的其中一大部分就是在分析樂譜。要能夠把一首曲子彈到貼近作曲家的原意，需要大量知識庫的累積，包括和聲，對位，曲風，樂派等等，所以當你可以把這首曲子理解到幾乎像原作曲家寫這首曲子的狀態和頭腦思維，那麼你就離成功不遠了，偏偏這是至高境界。不管如何，能夠愈了解樂曲裡的每一個音在這首曲子裡的意義爲何、能夠愈理解每一個和聲變化與走向等等，都是每個鋼琴家永遠追求的目標。

3. 唱樂句

有次有個友人到霍洛維茲家作客，當時霍洛維茲在客廳練琴，這位友人和霍洛維茲的夫人在其他房間聊天，結果過了3、4個小時，這位友人完全沒有聽出霍洛維茲在練哪一首曲子，他問霍洛維茲為什麼？

霍洛維茲說因為我都在練樂句，實驗不同的唱法，看如何把每一條弦律唱的更漂亮。

所以很明顯的，當你是大師時，你不是在練技巧，你是在練樂句。巴哈專家顧爾德錄音時也會不避諱的哼曲調，有些人不以為然，也有些人認同，認為這是他之所以能有天籟之音的祕訣。

所以當你沒有在鋼琴上時，你也可以學學大師，練習唱你覺得彈的不夠漂亮的樂句，實驗看看，用不同的方式唱，看哪一種方式會比較好聽，之後再到鋼琴上模仿那樣子的唱法、那樣子的線條。

鋼琴是敲擊樂器，難就難在如何在敲擊樂器上彈出人聲般的旋律。

非常少人可以做到，當你可以做到時，你也就捉到了感動人心的方法了。

4. 回想練習時遇到的問題，找出解決方法

因為在鋼琴上練習的時間有限，有時候可能會因為急著練習技巧方面的問題，卻讓頭腦少了思考的空間。所以當你不在鋼琴上的時候，剛好就可以好好讓頭腦安靜下來，思考一下：

♫ 剛才練琴的時候有哪一些地方沒有彈好？

♫ 為什麼這些地方沒有彈好？

♫ 可能是什麼原因造成的？

♫ 我下次在練琴的時候可以用什麼樣子的方式來改善？

練琴要能夠有效率，一定要經過頭腦思考，絕對不是手一直彈。

手一直彈，只會浪費你的力氣，而且當你不小心彈對的時候，下次也不一定會彈對，還要經過好幾次的正確率，才會比較穩固。所以比較有效率的方式是用頭腦去思考為什麼這邊會彈錯，利用分析，有邏輯性的思考，去解決問題，而不是用蠻力希望彈對的機率增高。

所以增加你思考的時間，絕對會讓你的練琴更有效率。

5. 頭腦背譜

不在鋼琴上，還有一件事情可以做，那就是背譜。很多人會用手指肌肉背譜，就是一直彈，彈到背起來，這其實是非常沒有效率的方式，很多事情分開做會更有效率。

所以在讀譜、分析譜後，利用頭腦唱音樂，甚至可以想像樂譜圖像，哪邊背不好，就再把譜拿出來看，把那個地方扎扎實實的鞏固記憶。

經由不斷地重複頭腦背譜，頭腦彈音樂，你對這首曲子的熟悉度也就會很快提升喔。

10. 如何背譜？

呈上，背譜有個最重要的原則就是：從初學就要練習背譜。但是要小心不要變成只會背譜，卻不會看譜。

以下為幾種背譜方式：

♫ 肌肉背譜

大部分人的都是用手指肌肉背譜，意思就是，彈得夠久了，手指自然會有記憶，自然會知道往哪邊跑，這是最自然背譜的方式，但也是非常不穩定的方式，因為你不是真的知道你在彈什麼音，你只是藉由不斷的重複，讓手指保存動作的記憶，但是卻沒有用頭腦記憶，所以一旦上台，當頭腦意識到是在背譜，這時就會非常容易因為緊張，忽然慌掉，而忘記手指往哪邊跑了。

♫ 視覺背譜

曾經聽說 Martha Argerich可以在她的腦海裡呈現樂譜，聽起來很不可思議吧。這就好像是把樂譜照相，

直接在腦海裡儲存，要用時就拿出來看。

我建議可以從學鋼琴的初期就試試看，譬如先看譜背幾個小節，然後把譜蓋起來，在腦海裡複製黏貼剛才背的樂譜的影像，包括音符位置、圓滑線、大小聲等，雖然好像很難想像，但如果從幾小節開始，再慢慢增加小節數，假以時日，說不定你的頭腦也可以像電腦一樣，隨時需要哪份樂譜，隨時可以調出那份檔案。

♫ 分手背

曾聽過有人主張一定要雙手合起來彈，因為要聽和聲，所以不能分手練。

但我覺得，其實只要知道你的目的是什麼，就可以讓分手練習變成是加乘的方法。因為有時我們的確需要將我們的頭腦集中在小區域，才有辦法找出解決方法。譬如今天某個地方右手的快速音群有問題，那麼就集中在這個區域，先把右手這個有問題的區域解決，當把所有有問題的地方都分手各個擊破後，當雙手合起來時，就可以彈奏得更加順暢。

♫ 分段背

有時候如果請學生從任一個小節開始彈，會出現學生沒有辦法彈的情況；或請學生從某一個段落開始背譜彈，他也沒有辦法。這是因為平常沒有分段練習的習慣，而且沒有練到可以從任何一個小節開始的熟悉度。

這如果是發生在大師班，就會比較尷尬。

所以平常就要練習從任何一個地方開始彈、開始背，而且藉由分段背譜，也可以強化各個段落的熟悉度。

♫ 慢彈背

音樂會是短時間的專注力集中，所以萬一你不小心專注力跑掉了，或對有些人來說是專注力突然變的集中，這時手指就會非常容易不知道往哪邊跑。

因此能夠完完全全、百分之百的知道你的音符是非常重要的。

我們可以試著在平常練習的時候用非常慢的速度，因為非常慢的速度就會聽起來不像原本的曲子，就變成我們必須刻意去想下一個音怎麼走，這就有點是在模仿萬一今天在舞台上出神了，我就必須知道我的下一

個音確切在哪裡。

所以平常試著用非常慢的速度練，可以幫助我們、強迫我們去想，並確認音符的走向。

♫ 練習表演背

在正式演出前，一定要多練習彈給別人聽，因爲演出的時候一定會緊張，而且會出現非常多預期外的狀況，所以平常必須模擬這種緊張的狀態，才能夠確保當站在舞台上的時候，可以減少因爲緊張而產生的失誤。

練習彈給別人聽是一種方式，但萬一沒有人可以幫你聽，你也可以利用錄音、錄影的方式替代，建立表演才會有的緊張感。

現代科技進步，甚至已經有人想到用VR模擬音樂會的現場，並作了個實驗，讓實驗組在平常就能戴上VR訓練自己習慣有觀衆的臨場感，對照組則沒有，實驗也證實，如果平常有模擬上台經驗的話，在正式比賽場合裡，確實比較能夠發揮出平常的水準，而且比較不容易失誤。

♫ 分析背譜背

初學的樂譜比較短，通常是對稱的結構：4+4、8+8、16+16小節等，所以如果你在一開始學鋼琴時，就能夠對這些結構，有意識的理解，找出樂句的組成、異同、調性、和聲等，等日後慢慢累積經驗，就會養成習慣，樂曲分析也就會變得愈來愈簡單。除了主要的結構分析，譬如二段式、三段式、奏鳴曲式等，所有細節，包括大小聲、表情術語，斷音、圓滑等全部都要背起來。

另外如果樂曲有主要弦律和伴奏，除了先把弦律背起來之外，也可以嘗試分析伴奏的和聲，並只彈右手弦律搭配左手主要和聲，而不是彈左手所有的音，這樣做的話不僅可以幫助背伴奏的音符，也可以讓你對和聲的走向有更好的理解。

如果是巴哈賦格，則可以試著把各個聲部分開背，並分析主題、問句、答句、擴大、縮小、倒影、裂解、密接合應等技巧。訣竅就是，你對曲子的細節理解愈多，你就愈不會忘記。

有一部霍洛維茲的紀錄片，裡面的主持人請霍洛維茲彈一首曲子，霍洛維茲很含蓄的說：我很久沒有彈

了，我不會彈。結果最後還是很完美的背譜彈出來，主持人問他是怎麼做到的，霍洛維茲說：I learned it well。我當初學得很仔細。所以當你學的愈仔細，你就愈不會忘記。

♫ 聽音樂背

有聽過睡覺也可以背譜嗎？這是沒有辦法的辦法，因為我們的頭腦一直在運作，就算睡覺的時候。所以雖然我們以為我們在休息，但其實我們的頭腦還是一直在動，所以下次有短期需要背起來的譜時，可以試試看睡覺時一直反覆放那首樂曲。

當然平時更要放來聽，不但可以幫助提升熟悉度，也可以練習跟著哼，訓練弦律的流暢性。

因為你的手不是機器，無法一直彈；但是音樂是用機器放，所以可以一直放。

♫ 寫下來背

有一個最誇張的背譜方法，就是如果你可以完整的把樂譜寫出來，就代表你真的背起來了。聽起來很像不可能的任務？以前巴哈的時代，並無法快速複製樂

譜，所以都是靠手抄，也是藉由手抄，學生們可以學習到作曲家的作曲手法。用筆寫下來，是一個可以讓頭腦完完全全掌握每一個音、每一個脈絡、每一個線條、每一個和聲的不二法門。就算無法全曲默寫，如果可以專門挑背譜有障礙的樂段，藉由默寫，就可以強迫自己真的知道每一個細節。

當你可以寫出來，你也就背起來了。

♫ 唱出來背

唱出來和寫出來有異曲同工之妙，只是一個是把音符寫出來；一個是把音符唱出來，而且不是只有哼音高，而是把唱名按音高唱出來，這樣也是強迫你要確切知道音符名稱。舉例，如果你可以把巴哈二聲部創意曲，分手用背的把每個音的唱名唱出來，那麼也就代表你是真的知道你的音。

記的要把升降、連音、跳音等等細節都唱出來，也可以分段，不用每次都從頭到尾。經由這樣的練習，也可讓你對弦律線條的詮釋細節更有想法。

11. 不能聽錄音？

偶爾會聽到有人說：不要聽錄音，因為會影響你的彈奏，
變成都是模仿，而沒有自己的思考想法。

我會覺得說，其實聽錄音可以是一個非常好的學習工具，
如果你用正確的心態。

以我來說，聽錄音有幾個功用：

第一，如果今天我需要在有限的時間練這首曲子，但是我
在鋼琴上能夠彈的時間又不多，加上我對這首曲子又沒有
那麼熟的話，那麼我就會聽錄音，來幫助我增加對這首曲
子的熟悉度。

第二，網路上有非常多大師的錄音錄影，很多都是已經過
世的，如果我們沒有聽錄音的話，我們怎麼能夠聽到那些
大師的詮釋手法呢？

有件事情是學音樂非常重要的事，那就是培養對美的鑑賞
能力，很多人忽略了這一塊，只是每天閉門造車。

試問，今天如果不能到現場聽大師的演奏，那麼要從哪裡

聽到好的音樂呢？

今天如果從來沒看過「好」的東西，我要如何做出
「好」？

音樂也是，今天我如果沒有常常聽到好的音樂，培養出好
的品味，我自己要如何也能夠彈出好的品味的音樂呢？
我十七歲出國，當時我選了在世界的中心曼哈頓的學校，
其中有一個重要的原因，因爲紐約是世界文化的大熔爐，
有不同的人種、不同的思想，就連音樂也是，一個晚上會
有好多不同表演場地、有著不同形式的表演。我在紐約的
那段日子，有機會就會去聽音樂會，當時Kurt Mazur指揮
的紐約交響樂團，下午的排練有時也會免費開放給觀衆
聽。Martha Argerich、Alfred Brendel、Richard Goode、
Murray Perahia等等都是我在美國現場聽過的鋼琴家，當
然現在時代改變，很多音樂家也都會來亞洲，所以大家更
應該把握可以現場聽音樂會的機會，那絕對是打開你的耳
朵、培養你的耳力、熟悉好的音色、好的音樂最直接、有
效的方法。

因此如果今天你可以模仿到大師精髓，那也很厲害，但絕對沒有那麼簡單。我們要知道，沒有人是一樣的，而且不能永遠只當一個copycat模仿者。

聽錄音只是學習的捷徑，但不能一味依靠。

知其然，然後知其所以然，我們最終還是要探究美好音樂產生的背後原理，才能成就屬於自己的音樂詮釋。

12. 到底有沒有所謂適合彈鋼琴的手？

在郎朗的紀錄片，郎朗的故事：Do or Die, Lang Lang's Story裡演到，郎朗進中央音樂學院之前，先去找一位學校裡面的老師聽，但是那位老師告訴他，他完全不適合彈鋼琴，叫他爸爸帶郎朗回瀋陽，父子倆回家後有了爭吵，郎朗負氣，說再也不要彈鋼琴。之後有一天，他一個人在菜巾場裡面走，走到一個水果攤，在那邊拍打西瓜，水果攤老闆看他一個人，就跟他聊起天來，問他說，你的手這麼大，非常適合彈鋼琴，郎朗告訴他，他的確是彈鋼琴的，最後也因為這位大叔，幫助了郎朗和他的父親修復關係，郎朗最後還是去考了中央音樂學院，也才有了今天的成就。

聽起來很神奇吧，當時郎朗應該不到10歲，就有一雙連不懂音樂的陌生人看了，都說是雙適合彈鋼琴的手。

加拿大籍的巴哈專家顧爾德，隨時隨地都要穿戴手套，為的就是保護他的那雙手，也有聽說有的音樂家會專門為他

們的手保險。

所以一雙適合彈鋼琴的手，的確是彈鋼琴的最首要、最基礎的條件。今天如果只是業餘的話，當然什麼手，甚至缺指都可以彈，但是如果你想要成爲那個站在舞台上、能夠駕馭樂器之王、能夠隨心所欲，讓音符爲你而唱的話，一雙適合彈鋼琴的手絕對是最直接的第一要件。
那麼到底什麼樣的手，才是適合彈鋼琴的手呢？

長是第一要件。長又分長且粗；另一種是長、但是纖細。當然無法非常具體的斷定什麼才是最好的比例，但是基本上，如果可以長到可以彈10-13度，手指又不至於太粗會卡住，或太細彈出的聲音不夠渾厚，基本上就是比較適合彈鋼琴的手，這是指如果想要當個可以站在表演舞台巡迴表演的鋼琴家的話。如果今天沒有要到達最高的殿堂，任何長短都是不拘的。

試想今天你把一塊小石頭和一塊大石頭擲入水面，哪個水面起的漣漪會比較大？

彈鋼琴簡單來說，就是兩個樂器的碰撞，鋼琴是一個樂器，你的身體也是一個樂器，而手指是最直接接觸鋼琴的部分，是直接有關你可以在琴鍵上彈的跨度大小。

但如果要講到兩個樂器碰撞出來的聲音質量，那就絕對不是只是有關手指長短，而是有關你的整個身體，因為你的身體就是你整個樂器。你的重量（你的身型高低胖瘦）、你的質量（骨骼、經絡強弱）都影響著如何在鋼琴這個重達200多公斤的龐然大物上，創造出最美麗的漣漪。

另外其實男生、女生、身材胖、瘦、高、矮等等外在條件，也都會影響彈出來的聲音。

我就非常羨慕我的一位男學生，又高又有肉，那和弦一彈出來就是「溫暖」。小提琴家帕爾曼的手也是非常大且厚，我曾在紐約卡內基音樂廳聽過他的演奏，他的音色一出來也就是「溫暖」，音色辨識度也是非常高。

但偶爾聽到有些彈鋼琴的人會說，手小還是可以彈呀？不會有多大影響呀？

如果今天是初學，只是彈莫札特，沒有太多大和弦的東西，是沒有太大差別的。但如果今天是要彈拉赫曼尼諾夫、李斯特這種需要非常多八度、甚至超過八度和弦的樂曲，幾個分散和弦，還沒差，如果是一整串和弦，對一個勉強彈9度的人來說，是極端吃力的。

試想一個可以彈11度的和一個只可以彈9度的人同樣彈8度，哪一個人彈起來會比較輕鬆？哪一個人彈的8度會比較穩定、比較扎實、在跳躍時比較不會彈錯音？

每個人手指長短構造都不一樣，有些人雖然手小，但小指還算長，所以彈8度還可以，而其實彈鋼琴，小指頭最重要，因為右手的小指頭是負責主要和弦的最高音，所以通常如果需要彈連續8度，小指就扮演著最重要彈奏主要旋律的位置，因此如果小指非常短，像我的，那麼絕對是非常痛苦，因為手掌要撐開，小指頭又要彈大聲一點，所以不僅會因為短而容易彈錯，在帶出旋律上也是非常吃虧。你也可以實驗看看把手撐開，在鋼琴上彈你所能夠彈的最大跨度，你會發現你的小指和琴鍵會變成斜角，試問一個需要撐開的斜角和一個可以站立的直角，哪一種角度彈出

來的力度會比較強，而且會比較輕鬆？

很明顯地，當你的手指是以偏斜的角度彈琴鍵時，你身體的力量並無法直接傳送到琴鍵，唯有愈直角，你身體的力量才愈能不被消耗，直接傳送到琴鍵。

所以如果一個手大可以勉強跨到11度的人，可以連續彈10度和弦，而且是裡面有其它音符，而且手都不累的話，那麼他才有資格說手小的人彈八度不會影響，因為一個可以彈11度的人，卻說彈8度對手小的人沒有影響，基本上是不成立的，因為條件不一樣，他並不是手小的人，所以並不能直接斷然的為手小的人出聲。

這些都是簡單物理原理，所以請不要再說手小沒差別了！

13. 初學的學習重點？

學習順序：先讀譜→唱譜→視譜→練譜→背譜

學習任何東西都注重順序，順序對了，學習起來才會易如反掌；順序如果錯了，就非常容易走冤枉路、多花很多時間。

在台灣可以看到兩種不同類型的學生，撇除觸鍵的問題：一種是聽力比較好的學生；一種是視譜比較好的學生。

聽力比較好的學生，背譜比較快，對音樂的感受力較強，因為他們主要是用耳朵聽，但通常初學聽力比較好的學生有個問題就是，因為聽力好，所以懶得看譜，在初學時因為音比較少，非常容易背，甚至聽老師彈一兩次就背起來，導致老師以為學生已經會了，結果其實雖然會了，但是是背起來的，卻跳過了認譜這一個步驟。

而通常視譜較好的，是因為在初學時，就重視看譜，所以養成隨時看譜，卻也造成太過依賴譜，而忽略了耳朵聽的重要性。

不管聽力比較好或視譜比較好，都各有缺點，我們希望在初學時，就能夠顧到聽力和眼力的並重，而不是一邊重、一邊低，這在長期學習上都會造成問題。視譜不好的人，之後看到比較難的譜，會比較退卻，而且學得比較慢，並且會影響伴奏等需要大量視譜的技能；耳朵不好的人，也會變成長期沒有在聽音樂的和聲、旋律線條，對音樂的感受力比較差，背譜的速度也會比較慢，而且會有譜一拿開，不安全感就升起的感覺。

所以在初學時，如果可以培養耳力和眼力並重，這些問題就可以盡量避免。

因此我建議以下的練琴步驟：

先讀譜→唱譜→視譜→練譜→最後背譜。

♫ **讀譜**

一定要先清楚知道譜上的所有音、還要知道曲子的速度、大小聲、樂句分段、術語等等，而不是直接彈奏，因為唯有先理性分析，才有辦法讓學習更有效率。

♫ 唱譜

學習按音高唱譜。因為有些學生，在學了一陣子以後，居然還會彈錯音而不自知，這就是因為耳朵並沒有把音的高低確實聽進去，只是彈，並不知道自己彈的對不對。這是很嚴重的問題，因為會變成在家練習時，因為不知道彈錯音，因此一直彈錯，等到上課老師改，可能就又要花一段時間改回來了。

♫ 視譜

視譜是彈鋼琴一個非常重要的技能，也是必須從一開始就練習，才能夠少走冤枉路。建議從最簡單的樂曲就可以開始訓練，可以先分手、再合手，而且練習視譜時，眼睛絕對不能看琴鍵。視譜也是絕對需要花時間，所以唯有從簡單幾個音就開始練習，才能減輕日後視譜的負擔。

♫ 練譜

練譜就是在視譜之後，就可以開始練習把樂譜練到熟練。但這邊要注意的是練習的效率，在下面會講到。

♫ 背譜

背譜就是讓你培養用耳朵聽，如果可以從一開始短樂曲就訓練背譜，日後長樂曲背譜也就會愈來愈簡單。

這個步驟，雖然聽起來非常繁雜，但是唯有在初學，就加強這些步驟，才有辦法讓日後的練習非常順暢，而不會產生彈了一年譜還不大會看、視譜非常慢、或背譜很慢等不利於彈奏鋼琴的缺點。

另外經過多年學習與教學經驗後，我歸納出「全蓋式教學」Full-Telescope Method，其主張的就是：從學琴的一開始就要把所有彈琴的概念都授予學生，而不是一般的階梯式教育，從基礎慢慢堆疊。

我主張在一開始就給學生彈鋼琴的整個面貌，包括樂理、分析、所有彈奏的細節，還有全部音符、全部節奏等，也都是在學鋼琴的初期就一次教，這聽起來好像很難，但其實就是概念而已，透過邏輯式教學，先給輪廓，之後再補強，這樣就不會產生學了一年才知道什麼是16分音符、或是學了3年才開始分析樂譜等會影響學音樂本質的問題。

我已經以「全蓋式教學」理念設計出一套成人古典鋼琴初學影片課程，之後如果有機會，我也會以這個概念出版成

人初學教本和兒童初學教本。

♫ 分析樂譜

為什麼演奏樂器會有學位？因為要能夠分析樂譜，必須深入了解其他知識，像和聲、對位法、樂理、曲式分析、西方音樂史、藝術史等等。換句話說，要能夠分析各種不同風格的作品，你必須要對背景、樂理知識、作曲手法等等都要涉獵，你才有辦法分析樂曲。但是很多時候，在初學階段，這個部分被忽略了，因為有太多知識，如果是個別課一對一的課程，其實非常難在一個星期一個小時的課程裡，教授這麼多東西，因為光是彈奏技巧或是音樂處理，就會占據非常多時間。而在音樂班，因為這些科目分別獨立學習，除非老師刻意將分析樂曲的知識在個別課裡講述，不然很容易變成每個科目是各自獨立的課程，很難將這些學術性課程運用到實際鋼琴彈奏上。

而當你到比較進階，譬如國外大學學習時，外國教授可能認為分析樂譜是本來就應具足的能力，就算課堂上偶爾提到幾點，但說實在，師傅帶進門，修行在個

人。分析樂譜的能力，是需要長時間學習培養的，所以如果能夠在初學就培養分析樂譜的基礎，將會對日後彈鋼琴有事半功倍的效果，而且如果日後有學習學術課程，也才更能和鋼琴彈奏做最有效的連結。

♫ 手指獨立性的建立

在初學時，一定要確認指關節的堅韌，不能凹陷，不然會造成總是音彈不清楚，或快速音群不流暢等技巧性問題。指關節先不凹陷，等習慣後，再利用各種練習來建立各個手指的堅韌度和獨立性。如果能夠在初學時就注意，就可以順暢的持續進步，而不會總卡在某些技巧，好像永遠無法進步，而且日後會需要花更多時間改手指無力的問題。

♫ 練琴的效率

在學琴的初期，就要非常注意不要變成重複性的機器。意思指不要像機器一樣，只會從頭開始彈到尾，彈錯了，就再從頭彈到尾，彈到正確爲止。這是非常錯誤的練琴方式，而且一但這樣的練琴方式養成，日後要改就非常困難了。

會這樣練，有可能是因爲耳朵沒有在聽、頭腦沒有在思考，把練琴當作是一種純粹的重複性運動，當然會練到東西，但不會是有效率的練習。

因此，必須在練琴初期，就學會聽自己彈出來的聲音，並學會檢視問題，最後學會如何解決。這需要一段非常有耐心的學習與過程，雖然一開始會非常不適應，但一但養成好的習慣，日後練琴就可以事半功倍。

♫ 多聽、多看、多學

多聽、多看、多學不僅適用於初學，在整個學習鋼琴的過程都是適用的。

在初學前期爲了培養對音樂的樂感，需要多聽音樂，不管是線上、或是到音樂廳聽都是非常重要的。很多人學音樂只聽自己在彈的曲子、或是只聽一種樂器。其實舉例來說，要彈貝多芬的鋼琴奏鳴曲，也可以聽貝多芬的交響曲，這樣才更能夠理解貝多芬想要人們聽到的聲音，並且可以去模擬如何在一台單一樂器鋼琴上，聽到如交響樂團般的氣勢磅礡；要彈舒伯特的鋼琴奏鳴曲，也要去聽舒伯特的藝術歌曲，聽那主弦律和伴奏的交織不可分，聽那弦律的綿長，去學習在

鋼琴上模擬似人聲般的敘事能力。所以在初學時，建議多聽音樂，而且是不同種類音樂。

多看，除了用耳朵聽，也要用眼睛，看大師、看老師、看同儕的彈奏。多看可以從別人身上看到自己不足的地方，可以學習別人的好，讓自己更好。雖然說音樂是聽覺的，但舞台上的表演除了聽覺，還有視覺、台風、舞台魅力、肢體語言等等，都是可以大學習的地方。除了看音樂相關活動，對生活周遭事物的觀察、書籍的閱讀、美學的培養，多去博物館、藝廊、圖書館、甚至戶外等等，都可以增加自己敏銳的觀察力和美感。很多音樂家不就是在散步中，因為周遭美麗的風景、蟲鳴鳥叫，而激發自己的創作靈感？

多學，和上面有異曲同工之妙，Daniel Barenboim在郎朗的紀錄片中給了郎朗一個建議就是，多去接觸別的東西，像藝術、文學等。偉大的鋼琴家，像霍洛維茲、魯賓斯坦等，每個人都會告訴你要閱讀，要學會欣賞美的東西，要看繪畫，甚至在現代，很多音樂家也會品酒、愛好美食等，像天才周善祥，除了是數學

家，還會自己從麵粉開始做義大利麵。

音樂的演奏是豐富多彩的，你如果希望你的音樂豐富，你的人生也要豐富。

♫ 即興

即興是一個非常迷人的技巧，很多人，包括我，都非常羨慕很會即興的人，而他們是突然就會即興的嗎？當然不是，即興也是需要長時間的練習，除了一般的樂理、和弦知識等，還要會彈奏各種和弦組合、弦律句型等，還需要從別人的即興裡學習，去了解別人的即興想法，融會貫通，才能豐富自己的資料庫，進而啟發自己的即興靈感，而這些都不是一蹴可及的。

但是學古典鋼琴的確可以和即興相通，只是必須改變思維，因為古典是彈既定音符，即興是自己創作音符，兩種完全不同的輸出，但如果可以在學古典鋼琴的一開始，就培養自己即興的思維，日後即興能力自然水到渠成。重點就是一開始就要培養，不然等到頭腦熟悉古典鋼琴的思維，即興的思維就會比較難轉得過去了。

14. 會古典鋼琴就一定要會即興？

我想這個問題一定會引出非常多不同的意見。

我在這裡僅提出我個人的小小看法，供大家參考。

台灣在60年代，興起一股學鋼琴的熱潮，但因為資訊比較封閉，而且僧少粥多，因此有許多並不是真的那麼專業的老師出來教鋼琴，而每個老師都是教他所知道的，所以當沒有很專業的老師只教他所知道的東西時，造成很多時候，這些老師的教學重點只放在可以彈出正確音符、正確節奏而已，所有其他樂曲分析、和弦走向、即興創作等等，這些在西方國家比較注意的能力，在台灣反而被忽視，甚至空白，所以在當時，台灣似乎就造就了一批只會彈譜上音樂，不會即興創作的鋼琴老師。

但是這是這些老師的原罪嗎？

當然不是，是因為他沒有被教過如何即興，而且也沒有那
個環境。有些在教會司琴的老師，就可能比較會即興，又
或者從小如果本身就喜歡在鋼琴上亂彈，也就可能可以自
由創作，這些都是很多因素構成的。

但是沒有人規定，會古典鋼琴就一定要會即興。在古典鋼
琴的音樂學院，也沒有要求古典鋼琴專業的學生必修即興
或創作課程，的確有鍵盤和聲課，但和即興創作也不盡相
同。

以前的作曲家像莫札特、貝多芬等，同時需要身兼作曲家
和演奏家，所以即興能力是必備，因為必須先能夠創作出
作品，才能演奏自己創作出來的作品，等於是一條龍作
業。但後來因為工業革命，印刷技術讓譜能夠大量複製，
更多人可以買到樂譜，因此造成創作和演奏從此分道揚
鑣，並且開始有了專門演奏既定樂譜的鋼琴家的盛行，大
家開始討論鋼琴家的詮釋，風靡於不同鋼琴家的炫技與風
采，而不再把作曲家與鋼琴家畫上等號。

現在這個社會，很多國外大學除了古典鋼琴，還有大鍵
琴、管風琴、爵士鋼琴、流行鋼琴等專業，所以鋼琴這個

專業已經被分的非常細。

而即興能力和古典鋼琴的思維，恰恰好相反，即興重創作，創作講求的是靈感，需要創新，需要鍛鍊對音樂的美感，而創作的根基則在於和弦的熟稔。
所以雖然一樣是音符，一個是彈既定音符，重詮釋；一個則是以和聲為基，自己創作或即興。因為音樂的產生本質不一樣，所以練習的方式也就完全不一樣。

所以除非有經過刻意學習，不然古典鋼琴專業沒有一定要會即興，反之亦然。因為整個社會已經把鋼琴專業細分了，所以請尊重各個領域的專業，不要一股腦的覺得都是鋼琴呀，都一樣啊，會古典就要是會流行、會爵士呀。

如果他有學過，當然他都會；但如果沒學過，也請你尊重他。

15. 需要什麼樂派都彈嗎？不能只彈自己喜歡或擅長的曲目？

在美國，要報考大學的時候，入學彈奏曲目的條件幾乎每間學校都是：巴洛克時期、古典時期、浪漫時期、現代時期，共四首作品，考碩士和博士也基本都是一樣，只是會要求曲目要達到一個演奏會的長度。

從這些條件可以很明顯的看到，這些教授們在選一個學生的時候不是只想選很會彈浪漫時期、或是很會彈古典時期、或是很會彈巴洛克時期的人，他們想找的，是全方位的音樂家。的確每個人會有自己比較擅長的樂派、或是作曲家，但這不代表你只需要彈這些作曲家的曲子，你就可以被稱爲一位鋼琴家，因爲鋼琴家的養成，一定必須先經過所有樂派的洗禮、熟悉歷史的脈絡、作曲的演進、甚至現代樂派的嘗試，當你什麼都會，你才有底氣說，你要選擇你比較擅長的曲風。

這就好像有些人永遠只會教他會彈的曲目而已，因為涉獵的不夠廣、不夠深，導致對樂派的理解不夠，所以永遠只能教授自己會彈的曲子。

而其他的曲子，因為沒有彈過，所以不知道如何詮釋、如何分析。

在學習的過程中，應該把自己當作一個大海綿，什麼都吸收，尤其不擅長的，更要吸收。譬如我最不擅長的就是巴洛克時期的作品，但是常常聽鋼琴家說，他們最喜歡的就是巴洛克時期的曲子，甚至每天起床都要先彈巴哈。

我一直到要邁入50而知天命的年齡，才漸漸體會到：

原來巴哈的音樂真的是如此的美妙；

原來巴哈真的可以用他看似平淡的弦律撫慰人心；

原來就算一開始不懂巴哈的美，只要繼續堅持，時間到了，也還是有機會體會那神聖之美。

所以在學習的階段，一定要盡可能的什麼都接觸，甚至當老師後也是一樣，永遠挑戰不擅長，這樣才能讓你的能力更全面，讓你本來就會的更有其他底蘊支撐。

16.　學鋼琴到底要花多少時間？有沒有年齡限制？

這2個問題的答案其實非常簡單。

學琴年齡完全沒有限制，至於要花多少時間，就看你想要學到什麼程度。如果你想學的又深又廣，那當然是愈早愈好；至於時間，當然是愈久愈好囉！

Maestro Menahem Pressler說：音樂幾輩子都學不完。

絕對沒有人會跟你說他音樂學完了、不用學了。

能在世界舞台上巡演的鋼琴家，可能從4、5歲就開始接觸鋼琴，必須經過每天至少5、6個小時以上的練習，每天喔！才有可能拿到站在世界舞台上的入門票。

這樣你覺得每周一小時的鋼琴個別課，可以訓練出一流的鋼琴家嗎？

要能夠把鋼琴彈好，絕對不是只是一個面向的學DoReMi，

把音彈出來就好。因此有音樂的專門學校，甚至音樂的博士。

而古典鋼琴彈奏的養成，需要長時間的培養。因爲是彈既有的譜，而且是彈作曲家的創作，因爲是別人的創作，所以無法隨性，必須以能夠詮釋作曲家原本的想法爲基準。而彈一個既定的譜，牽扯到技巧、觸鍵、詮釋、樂曲分析等，因爲有音寫在那裡，變成有一定程度的受限，因此不能隨便亂彈，因爲懂這首曲子的人會聽得出來你哪裡有錯音、或者批評你詮釋風格不對等等……

一位鋼琴演奏家，必須學習大量的曲目，從古到今，有大量的作曲家、大量的作曲風格，還要背譜，你會聽到鋼琴家跟你說，就算彈一樣的曲子，永遠可以發掘到新的想法。
學音樂就是無底洞，永遠也沒有學完的一天。

至於年齡的限制，當然更不用考慮。
如果你想當個巡迴世界的鋼琴家，那麼當然你需要從小栽培，現在有非常多的音樂小天才，父母從嬰兒就抱在腿上

一起彈鋼琴，耳濡目染。國外非常多5、6歲就會自彈自唱，甚至創作，甚至用電腦製作音樂的小神童，讓我的下巴都快要掉下來。這些小孩的家長通常也都是音樂背景，小孩從在娘胎就實行胎教，再加上父母有心栽培，和小孩自己的天分，音樂對這些小小孩來說，像呼吸一樣自然，就像以前世襲的巴哈音樂家族等。

但，如果你並沒有要當一位鋼琴家，任何年紀開始學都沒有關係的。

有些人會有既定偏見，怕手指或腦袋動不了，其實只要持續練習，並且放鬆心情，音樂本來就是怡情養性，自己開心就好，何必糾結於一定要彈到多厲害呢？如果只是業餘、學興趣，其實就視自己狀況，愈輕鬆，愈能學的好呢。

奏鳴曲／教學前線

教學生就像是彈奏一首奏鳴曲
學生就像不同的作品

每一位學生有著不同的樂章、不同的個性
而老師每一節課都會遇到不同的問題

因此愈理解學生、才愈能夠找出問題所在
也才能與學生共鳴彈奏出最好的樂章

17. 河東獅吼的鋼琴老師

今日上課時，隔壁傳來快高血壓的男老師，高聲貝、非常憤慨的指導教不會的學生，我剛出道時偶爾會這樣。

今天聽到，像一面鏡子。

呃，我以後，還是保持心平氣和，不然隔壁老師會以爲我潑婦罵街，是不是心理有問題？

不過還是要替那位老師說一句話，其實老師會大聲，眞的是「恨鐵不成鋼」，大部分時候，老師應該都是出自於希望學生好，如果講了非常多次，學生還是沒改進，而考試時間又快到了，老師壓力一大，非常容易在這種情況下，就會控制不住，會以高聲貝，諄諄教誨的方式，希望能夠點醒學生，希望學生能因此而提起精神，努力練習。至於效果如何，見仁見智，有些學生，眞的需要有壓力，才會認眞；而也有些學生，他的個性就是溫呑，你再怎麼大聲，對他也只會有反效果，可能他需要的是清楚的步驟。

一樣米養百種人；同樣的教學方式，也不會適合每一個學生，所以才有所謂「教學相長」、「因材施教」。

其實如果家長不希望老師以太激動的方式教學，也可以直接和老師溝通，因爲老師有時候是因爲有壓力才那麼神經緊繃，但如果家長希望不需要因爲追求成績而讓大家都有壓力，也可以讓老師知道，相信良好的溝通對教學效果更有幫助。

教學是一門大學問，但用心的老師，也需要家長的支持。老師、學生、家長，如能互相信任、互相支持、互相學習，這樣音樂的路就能走的更長遠。

你以爲老師是在潑婦罵街、但他是在消耗他的精、氣、神，頭髮會白耶！

18. 請問小孩鋼琴入門，如何選擇老師？

這是一個非常複雜的問題，容我分幾大項切入，可能會比較清楚些，但是永遠都會有一些細節是沒有辦法顧全到的：

1.從學習項目切入

首先你要先判定你想學的是什麼方向：

流行：是可以彈流行歌，自己加伴奏？

爵士：還是要像美國爵士吧裡的爵士鋼琴師，可以即興創作？

古典：還是要向朗朗、王羽佳、霍洛維茲看齊？

創作：還是要當莫札特、貝多芬、周杰倫？可以創作出自己的東西，甚至可以流傳下去？

這些只是主要分類，鋼琴可以延伸出來的職業還有好多種，像職業伴奏、合唱伴奏、聲樂指導、鋼琴老師、團體

班幼兒教師、學校音樂課任老師，流行音樂樂手、電影音樂配樂等。

2.從學習目標切入

再來你要判斷你要投入的精神和時間有多少？

興趣：只是要培養興趣，彈的好壞沒那麼重要？重要的是可以自娛娛人，雅俗共賞？

中等專業：希望、也願意花時間和精神，把鋼琴練到至少可以彈莫札特奏鳴曲程度？

職業專業：希望能像鋼琴家看齊，能有能力站在表演舞台？

3.從個性切入

學技藝是需要時間的，而且通常是一對一，所以兩方的合作默契，變得有點重要，因為如果非常不適合，將會產生一些後續問題。如果簡單把老師和學生都分成3大類（其實家長也可以分）：

活潑開朗

中庸：能動能靜

文靜害羞

而每三大類裡又分脾氣好或脾氣不好；嚴格或不嚴格。

然後你就要去判別你是屬於哪一類？你覺得哪一類的老師比較適合你？

其實這非常難判定，因爲沒有絕對的黑或白，完全要依個人和老師的個別狀況來了解。

但簡單說就是，如果你今天是個非常害羞的，而且是個對自己極端嚴格和脾氣不好的人，那麼在一對一的教學下，你可能會比較希望有一位活潑、正向，鼓勵型的老師來跟你互補；而今天如果你是個超級好動、靜不下來、對自己不嚴格的學生，這時可能就需要一位比較嚴格、文靜、細心的老師，才不會兩個一起嗨；但是也有可能好動、又脾氣不好，如果還遇到兇的老師可能更反彈，所以眞的要先了解自己的情況，再去選適合自己類型的老師，如果是中庸型的就比較好處理，因爲都可以去適應、溝通清楚就好。

而老師的教學方式也可以簡單分爲理性或感性。所以你也可以去思考今天你需要的是什麼類型的老師？你是希望老

師多教你理性的東西，像樂曲分析、技巧等，還是希望以音樂性為主軸，帶你開發對音樂的感受力？

當然也有些老師是理性與感性兼具。

但這些都只是非常粗淺的分類，因為人是無法分類的，所以到最後也是要看你和老師之間的緣分。

而家長在這裡面的角色就是對老師支持與不支持、對小孩嚴格與不嚴格。如果今天是個比較鬆的家長，可能就會希望老師能有一定程度可以「震攝」或「鼓勵」學生，家長才不會太煩心；相反的，也有些家長只希望小孩學興趣，不希望老師給太大壓力，所以一切都還是要按自己情況去衡量。

4.從經濟切入

當然學費還是非常重要的考量。

通常你可以在以下幾種方式找到鋼琴老師，這幾種媒介，都依老師學歷、經驗、名氣等會有不同價錢。但最經濟的就是音樂班，而且是師資最穩定的，因為通常都是經過音樂班篩選過，雖然近年來好像有學生帶老師進音樂班的情

形，所以有些學校就不一定了。

如果你是個希望走非常專業的人，我建議：
　　♫ 胎教
　　♫ 從嬰兒開始玩鋼琴
　　♫ 2、3歲開始上音樂團體班
　　♫ 4、5歲開始個別班，找學歷碩博士以上
　　♫ 訓練考進國小音樂班，最好進去之前先找好老師，
　　沒考上也沒關係，國中還有機會

不過如果不想走冤枉路，最好從一開始就找對老師。音樂
班收費很便宜，但寒暑假就是私人收費，但我覺得還是非
常划算，如果真的經濟上有疑慮，也可以跟老師商量，只
上幾次就好（那是沒有辦法的辦法喔）。

上課媒介：
　　音樂教室
　　家教
　　網路
　　個人工作室

音樂班

古典鋼琴師資：
　　國內大專音樂系學士、碩士、博士
　　國外大專音樂系學士、碩士、博士

而且學校還有分有名和沒有名。

名校畢業的不代表一定彈的好；
彈的好不代表一定會教；
會教好別人，不一定會教好你；
而不是名校出來的，不一定就不會是個好老師；
又很多很有才華的老師也不一定讀的是名校。

所以怎麼選呢？我覺得：
　　1. 先了解自己想要什麼：是古典？還是流行？
　　2. 你想達到的程度到哪裡？
　　3. 你想上課的媒介是什麼？有些人一定要家教；有些
　　　　人喜歡彈性，可以考慮線上；有些人喜歡就近到
　　　　音樂教室，因為才有學習的氛圍等等。

4. 打聽適合的老師，從多方意見去了解他，有些老師也有粉絲頁或部落格，並參考學費是否適合，想清楚這個老師到底適不適合你，你也可以先和老師溝通了解，你們適不適合對方，如果你確認了，那麼就要有持續一段時間的信任與配合，因為常常會需要磨合期。

永遠記住：人不是機器人。任何的判定都不可能是不可變的，人和人之間的磁場，也不是幾個規則就可以說的清楚。所以我建議保持：

開放、誠懇的心態

仔細、慎重的選擇

忠誠、互重的學習

百家齊鳴

一道美味的炒飯，有不同的口味：有什錦炒飯、海鮮炒飯、叉燒炒飯、蝦仁炒飯、肉絲炒飯等等，炒飯還關係到火候、米粒、調味、蔥、蛋、使用的鍋子、炒菜的方式、起鍋的時間等等，一樣是炒飯，但是一個人也炒不出同樣的兩份炒飯，也沒有二個人炒的炒飯味道會是完全一樣。

有些人炒的蝦仁炒飯比較好吃，有些人炒的海鮮炒飯比較好吃，有些人突發奇想會加一些烏魚子來提味，有些人會用番茄醬來提味，教學的老師也是一樣，有各式各樣不同的老師，他們也都各有專長，因著自己的學習歷程，還有自己的融會貫通，創新，而形成自己自成一派的教學風格。

有些老師特別會教小朋友，可以自己開發很多新奇的教具；也有些老師學習教育系統，帶入律動、或透過故事情節等等來啟發小朋友的音樂性等。

有些YouTuber在推廣古典音樂不遺餘力，把古典音樂帶入日常生活，像近期的江老師，就是非常成功的例子，她不僅把古典音樂說的有聲有色，還邀請了許多音樂界的大師們，共襄盛舉，讓大家能夠以更輕鬆的方式，認識嚴肅的古典音樂。

還有其它古典音樂頻道，像是好和弦、音樂家的無聊人生等等，這些都是結合自己理性的頭腦，搭配自己對音樂豐富的知識，透過製作優質影片，讓觀眾能夠更清楚直接的

理解到音樂的奧妙，不管是從樂理出發、或者是介紹音樂故事等等。

在大專院校任教的音樂教授們，像范姜毅、盧易之、嚴俊傑、顏華容、廖皎含、鍾曉青等，都是非常積極在推動古典鋼琴音樂教育的教授們，像顏華容教授特別專研俄國音樂，也有開設講座、經營自己的臉書專頁，分享的資訊都是造福了台灣莘莘學子們。

而Podcast大叔聊古典，兩位主持人風趣自然的對話，點出了很多大家對音樂知識的疑問，也邀請了非常多專業的音樂人，讓大家能夠對很多平常不會知道的音樂知識和常識，有更深入地了解，其中一位主持人所經營的鵬博藝術，也專門引進一些小眾、但具時代代表意義的鋼琴家與音樂家，讓台灣觀眾可以一飽耳福。

像林仁斌、焦元溥、吳家恆、呂岱衛等，就專門開設講座，帶領民眾進入古典音樂殿堂。還有更多在音樂界圈一直耕耘的音樂人們……

在現在這個資訊爆炸的時代，網路資料取得非常方便，而且有影音的輸出，再加上世界村的概念，你可以在網路上看到全世界各國的鋼琴家、教育家的影音。最近網路上有一位安迪老師，他是一位德國人、卻可以用中文製作音樂教學影片，吸引很多網友，還有很多以前鋼琴家大師班的影片等等。所以現在的人學音樂，實在是太方便了，大家不出門，在家就可以學到非常多有關音樂的知識，幾乎所有學習的資訊都可以在網路上找到，這些資訊對想要學習古典音樂的人來說都是最豐富的資源，而且也有很多線上音樂課程可以參考。

但是如果是要彈鋼琴，可能最後還是需要一位老師在旁邊幫忙找出你的盲點，或給予可以練習的方式等等。大家可以把網路資源當作一個額外的bonus福利，利用網路，可以學習到不同老師的知識，這麼多老師一起幫助你學習音樂，這是一個最幸福學音樂的時代。

但是記得，無論對網路上的資源，或者是個別課老師都要給予尊重，因為大家都是掏心掏肺，不要惡意批評，若真有覺得教學和你意見不同的地方，虛心指教，真的無法再

續師生緣的話，好好溝通，不要惡言相向。

老師間也是，除非有品行問題，不然大家都是熱情致力於
教學，應該惺惺相惜，互相鼓勵支持，讓學習鋼琴的風氣
蒸蒸日上。

一個人走很孤單；
大家一起走，才會更有力量。

學音樂應該是一件美好的事情，千萬不要讓它蒙上了一層
烏雲了。

19. 如何換老師？

這是一個非常嚴肅、複雜的問題。和選老師一樣，需要事前仔細想好，才不會事後後悔。

樂器一對一的老師，和大班課的老師不大一樣，而且在音樂教室學和在外面找老師上也不一樣；外面找老師上課又和跟音樂科班、音樂系老師上課不一樣。

家長、學生和老師都應對自我的角色，和會遇到的問題有適當了解，在換老師這條路上才會自然、平順、有意義。

年輕一代可能沒看過，不過我那個年代看古裝片都會看到，徒弟為了學藝，必須先幫師父服務幾年，或先做些別的苦差事，師父看你有毅力、肯吃苦，才願意把自己的身懷絕技授予徒弟。那師父地位之高，師父說一，徒弟不敢說二。

當然現今社會已經完全不一樣。人與人之間是互重互信，

沒有所謂老師與學生地位高低之分，人與人是平等，學生也會挑戰老師，而社會上也有不適任的老師。

但當你選好了一位老師，事後卻發現你不喜歡？或學了好一陣子，覺得想換老師時怎麼辦呢？

如果是在音樂教室好辦，直接給班主任溝通，由他處理，甚至可以以搬家等理由，自然而然的換到別間音樂教室或個別老師。

如果是個別老師要換，也可以以搬家、課業繁忙想先停一陣子等爲由，有禮貌的向老師辭別。

但如果是在音樂班或音樂系，這可就是一件比較嚴肅的問題，因爲你如果是在同一學校，二個老師一定會知道，這時除非是原來的老師要求你換，不然對那個被換掉的老師來講，心裡鐵定不舒服，尤其如果當他非常盡心盡力的教導那個學生，學生也進步很多，結果卻被「換掉」，那感覺大概跟「被分手」差不多吧。

一般音樂科班，3、4年就會換一個體系，譬如小學變國中等，這個時期都是換老師的好時機，如果你想換的話，但如果原本的老師在下一個體系也有任教怎麼辦？的確如果同一個老師上太久，可能會產生學習疲倦，但是其實最好的方式應該是由老師自己提出。

這個就屬於老師的自我保護機制。如果你不想被「換掉」，當你覺得學生有異樣，心不在焉，也的確上了好一陣子，這時與其雙方都使不上力，不如由老師自己提出建議換老師，這樣雙方都有退路，學生真的換了老師，老師不會尷尬；學生如果選擇不換老師，經由溝通，雙方也可以更進一步。

我那個年代是不敢換老師的，我國中開始念音樂班，國、高中都是同一位老師，除了有一個學期，老師生孩子、坐月子，我順勢給了另一個老師教，不過後來還是回去我的恩師。

大學4年也都是同一位老師，念碩士時，除了不想待在同一個城市，也是因為有點想換老師，所以選擇換城市念。

但念碩士時，有個契機，在第二年可以換給美藝三重奏的鋼琴家Menahem Pressler教，所以我換了。記得當時跟原本老師說要換老師時，她非常生氣、傷心，馬上叫我走人。其實我覺得非常非常的對不起她，因為她對我很好，而且那一年還指導我開了音樂會。

後來念博士時，不敢再有換老師的想法⋯⋯

我想說的是，現在台灣的音樂班、音樂系教育，跟我們那時候很不一樣。常常聽到學了1、2個學期就要換老師；或是選老師前，先各別給4個老師上課，再來選老師的學生；又或者把老師當方便麵，予取予求，不予尊重等。當然好的家長和學生也是有。

當一個老師掏心掏肺把他畢生的所學，毫無保留的教授予你時，請你給予對等的尊重，因為一日為師，終身為父。除了你的父母、親人，很少人會像一個好老師一樣，想讓你更好、更進步。

讓換老師也變得藝術一點吧⋯⋯

老師方：

其實很難有什麼最好的方法，不過在美國個人工作室流行在收學生的一開始就先發給學生一張「Studio Policy」工作室規章，這張紙有多重要呢？舉凡請假機制、上課禮儀、收費機制等，都可以放在上面。雖然通常內容不會有換老師的條例，但我個人認為凡事先給自己一個出口，換言之，先設定萬一遇到不適合的學生，或當學生想換老師時，能有一個機制，讓雙方在覺得想離開這段關係時，都能有一個台階下。

我自己可能會以3年為一限，因為在台灣小學音樂班4年，國、高中3年，大學4年。為什麼3年？因為如果學生很聰明，領悟力高，非常有可能3年左右他就會覺得老師的教法已經大概都了解了，所以為了擴展學生的學習面，可能也是時候放學生走。

但這是老師成全學生，所以在「Studio Policy」可以寫：順應大量學生需求，且求健康學生流動，每3年將重新檢視學生名單，屆時將開放申請「續留或放棄」表單，以健全工作室學生架構。

說實在話，每個老師有自己適合的族群，當你把這個學生教好後，其實可以讓這隻成熟的鳥走，讓其他需要你的幼鳥進來，讓你照顧，維持生態健康。

我不知道現在俄國的音樂生態，不過像20世紀早期，一位教授萬一遇到了可造之材，可能會因為擔心耽誤了這個學生，而讓其他不同老師們都幫忙教導，他們對音樂教育的重視和栽培非常的令人尊敬。

所以當老師得自己先培養健康心態，那就是沒有學生會跟你永久，除非是Mentor（心靈導師），一輩子的朋友。回頭想想，你自己的小孩也會長大、也會想獨立啊，所以當你事先為自己打預防針，讓心裡有個底，接受這種健康的流動，司空見慣後，也就見怪不怪了。

學生家長方：
除非遇到道德有缺陷的老師，不然只要是用心的老師，不管今天他教的好不好，都應予以尊重。

在選老師前當然盡量多問，多參考這位老師其他學生的反

饋，了解這位老師的教法是否適合自己，很多時候，每位老師的教法，學生感受度、吸收度不同，適合別人，也不一定適合你，如果今天太過仰賴別人的意見，也是有可能會錯失獲得良師的機會。

如果今天你的老師是學校的老師，請盡量避免在學校期間換老師，除非兩方都感覺到非常的不合適，這樣的話，分開是好的開始。但如果老師把你教的很好，你卻只想著要跟別的老師學，我覺得你可以等到這間學校讀完，合理的換老師，這樣比較不會傷老師的心，而且現在有非常多的方式可以另外學習：譬如網路大師班、公開的大師班、網路大師班影片、網路教學、音樂營等等，有非常多學習管道，根本不需要換老師，所以如果可以的話，請擇一而終，在同一學校期間盡量不要換老師。

而如果今天是在校外學習，那就可以透過比較有禮貌的方式來溝通，我想大家應該都可以想的到用什麼善意的理由，這裡就不贅述。

20. 剛換老師不適應？

這學期，對，就是這學期，我多了兩個國三轉學生，因為他們之前老師不能教他們了。我非常感謝這個機會！2個學生因為要大考了，之前老師也已經幫他們準備的非常好！

而我也在上課時明確跟他們說，你們已經彈的很好，我只是因為上課，不得不找些東西來說。

其中一位男學生，比較嬌小，就在我才上2堂課後，他的爸爸跟學校老師說，好像因為教法很不一樣，所以想先回去給之前老師教，等大考完，再回來給我教。

額……

學校的老師這時就扮演太厲害的角色了！
我真心佩服！

因為我原本以為，那就這樣吧，因為現在都是家長最大。

結果這位老師居然說服學生再給我上一堂課看看。

我真的完全沒想到，既然這位老師鬼斧神工，給我一個扭轉乾坤的機會，我這時抱著忐忑，既開心有這個機會、又怕受傷的心情，再教了一堂。

我問他練琴有遇到什麼困擾嗎？他說他也說不上來。接下來，我就跟他分析，你已經彈的很好了，你這樣去考試也沒問題，我問他其他科目準備的如何，他說都準備好了。我跟他說很棒呀，鋼琴是副修，只占10%，所以你根本不用有壓力呀，你現在就可以去考試了。

我跟他說，我只是給你其他選項，但是你如果做不到也沒關係，就照你原來的方式彈。

接下來我聽他彈了一次，我說，很好呀！沒問題呀，只需要這個部分再流動一點，這個容易彈錯音的部分可以怎麼用心智去克服等等。其實就說了2個地方，我說之前上課講的，你都有改呀，非常好呀！

再來，我就讓他練了走台，他說他的確很會怯場。所以我們練了很多次。我跟他說考試時，就那幾分鐘，從你一走上去，就要開始醞釀，不用急，要製造氛圍！把評審吸引到你所製造出來的情境。評審要的是音樂性，而不是技

巧，錯幾個音無傷大雅。最厲害的鋼琴家霍洛維茲都常會彈錯音了，霍洛維茲說，不彈錯幾個音，別人怎麼知道這首曲子很難。

結果「Magic」產生了。學生成功製造了情境，而他也感受到了！所以我再次跟他重申考試最重要的是自信！而且練習要分2種：一是技巧練習；二是音樂性練習。
最後，我問他有沒有問題，他說沒有了。

那位老師會再幫我確認學生有沒有要在大考前繼續給我上。

結果有。

所以剛換老師時，當然會有一段磨合期，而且因為這個學生兩個月後就要大考，所以更有理由緊張。

如果今天學校老師沒有積極、有方法的處理，可能這件事就是像這位學生和家長所期望的。

而這個事件呼應到我之前講的學生、老師、家長的三角信任，不只多了一位第四方音樂班老師進行溝通協調，而這位老師的角色就好比音樂教室的班主任。

大家這時就可以看到溝通的重要性！

學生壓力很大、家長壓力也大、老師壓力也很大。

在這種剛換老師的情況下，三方如何建立良好溝通，將會非常的重要。

而老師在這種情況下，建議第一要務應該就是幫助學生建立自信！

21. 信任老師？

昨天在那堂斷生死的課之前，上了另一個只比他們早一個學期轉來的學生。

一樣是臨危授命，國三上學期才轉過來。

上這位學生的課，其實非常高挑戰，因為學生會鬼打牆，每次回來又是同樣的問題。

而我有很大的壓力，因為家長在一開始時，明確說明他小孩想考上的學校，而且還在我和另外一位老師中猶豫，因為他覺得我家住太遠，寒暑假時來上課不方便。我也很明確的跟他說，我應該可以幫忙他的小孩，但如果覺得太遠可以不用選我。

結果他還是選我，這下我壓力更大了，因為這個學生非常不好教。

經過一個多學期，就在昨天，這位媽媽傳給我小孩傳給他

的訊息，內容大概是：老師今天誇獎我彈的很好，我好開心。

他媽媽說，現在的他會自己主動練鋼琴，對自己比較有信心了。我一看到，眼眶泛淚，不是感動他媽媽稱讚我，而是被這個學生的反應給感動了！

原來我的稱讚讓他這麼的高興，高興到他媽媽說他很可愛。
這個學生似乎在經過長期的鬼打牆後，自己終於也感覺到自己的進步和老師對他的肯定，而這種開心是無與倫比的！

老師的鼓勵應適當、適時，因為對學生來說，是舉足輕重的！

每個學生都是獨一無二的個性，因此一位鋼琴老師，除了要授業，還要傳道、解惑、斜槓當起心理諮商師，因為唯有了解各個學生的學習方式，和心理狀態，才能對症下藥，提供最適合學生的教學方法。

22. 學生想自己選曲子？

話說我的一個很有天賦的學生，我給他派了一首李斯特的〈魔鬼圓舞曲〉。

他暑假上了兩堂課後，到要上第三堂的前一天跟我傳簡訊說，他想請假，過一會兒又傳來一封簡訊說，他想換曲子，因為覺得太難，他練不起來。

我當然就鼓勵了他一下，說他已經練得很好了，曲子需要時間，不是一下子就練得起來的。

又過了兩個星期，7/28他又傳了一封簡訊，說他覺得沒有進展，這首曲子對他來說真的太難了……
8/18他暑假第一次來我家上，之前都是上線上課。上完後，我問他，還覺得彈不起來嗎？他搖搖頭。

他是一個對自己要求非常高的學生，完美主義者，我如果順從他的意思，他是不是就享受不到現在彈的起來的樂趣

和成就感？

其實學生自我評斷樂曲適不適合他，我已經不是第一次遇到。

現在的學生很有自己想法，但是信任在師生關係是非常重要的！如果希望從一個老師身上學到他所有的東西，最重要的就是信任！

這位學生是國二生。

幾年過後，這位優秀的學生雖然還是有主見，但是終於在我的很多教學實證後，比較不會反駁我對他樂曲的建議了。

23. 父母給小孩的壓力？

曾經有位剛轉來，上第三堂課的學生，他的主修並不是鋼琴。

這位學生說之前主修曾經得過全國第四，爸爸說這次如果沒有第一，不用繼續了……小孩花很多時間練習，家長也花很多心力接送，還有金錢。

聽了其實有點傷心，我問小孩喜歡音樂嗎？他說喜歡，問他有沒有其他的興趣，他說就打球……

世間事都是用道理來抉擇嗎？
因為學音樂花時間、花金錢、報酬率差，所以不適合走專業嗎？

現在考音樂班的愈來愈少，很多有天分的甚至都是在普通班，自己另外找老師學。
我只是感覺，一個才10幾歲的小孩，卻要背負這麼大的壓力，好心疼。

熱情夠，但還需要考慮到家長是否支持。

也因為他是男生，所以其實理所當然，家長會有很多顧慮。

什麼時候，台灣這個社會可以讚許那些做自己喜歡做、擅長做、為社會服務事的人，而不是以賺多少錢來衡量一個人的價值？

之後，我以他彈鋼琴我所看到的問題，對應到他的主修，試著幫他理出可以在他的主修上嘗試的練習方法和注意的點。不知道是否有幫助，希望他可以得到他想要的！

一個非常乖又有天分的小孩！

後來再跟學生聊天，發現他的父親好像沒那麼兇了，可能只是比賽將近，故意說給孩子聽而已……

最後這位學生順利得到全國第一名。

24. 試老師？

有位轉來的新學生，原本彈很簡單，後來她媽媽提議比賽，因此幫她準備了德布西第一號華麗曲。結果居然得了2個小比賽的第一名？！她媽媽和她都很驚訝。其實得名有時也是需要運氣。她彈的曲子不難，但因為她才學不久，而且基礎又不好，剛來時小指用壓的彈琴，且手指都沒有力氣，所以我只能選這首，當時還一度懷疑是否來的及比賽。

會寫這篇的原因是，有老師介紹一位學生給我，結果學生的媽媽被收費嚇到了，還問我的學經歷、學生得獎成績，學生作品？我還是很「熱心」的提供她資訊，這位學生最後還是沒給我教。

一年前也有個音樂班資質很好的學生，但是她媽媽擺明說小朋友很難搞，要選老師，家長選了3、4位老師上課，最後我沒有被學生選上，雖然她媽媽說比較喜歡我。

只能說，請先自己打聽清楚，不要「試」老師，問老師有無得獎作品等，你可以上網找資訊，請朋友推薦，做一點功課。老師不是商品，不要直接來「比價」+「比較」。

25. 如果彈了3年琴，卻感覺一直沒辦法突破？

這邊的3年，只是個大略的時間，可以依自己的情況，做適當判斷。

什麼叫做沒有突破呢？意思指：

♫ 沒辦法彈太難的曲子

♫ 一首曲子要練非常久

♫ 永遠鬼打牆，彈不好的地方永遠彈不好

♫ 還是無法獨立練習新曲子，需要老師上課一句一句帶

♫ 拍子不穩定，沒辦法整首維持一定的速度，忽快忽慢

♫ 臨時記號無法反應，永遠等老師指正

♫ 彈錯音不自覺

♫ 對一小節裡有幾拍不注意，沒有養成拍子的韻律感，以至於多拍、少拍都不自知

♫ 每次拿到新曲子，感覺又是新大陸

除非你像俄羅斯派從小軍隊式訓練，花3年練哈農，而人家的3年是有用處的，我個人的猜想，你可能有以下問題有待解決：

♫有可能你是耳朵很好，但是不喜歡看譜，依賴老師一句一句彈，然後你模仿？

♫有可能你彈琴，邊看譜邊看手，不清楚鋼琴上音與音之間的關係，變成永遠會有停頓，音樂無法流暢？

♫對譜上的音、臨時記號仍然不熟，無法快速讀譜？

♫遇到稍微複雜的節奏就卡住，需要老師指導才會？

♫總會有奇怪的指法出現，會避免用較虛弱、不夠獨立的手指？

♫關節凹陷，音彈不整齊？

♫小指用壓的，造成音色不平均？

♫彈到大拇指時永遠有重音，尤其大拇指轉指的時候？

♫沒有穩定持續的練習，一天捕魚、三天曬網？

♫耳朵沒有張開，只是機械式練琴，應付而已，彈錯也不自知？

♫遇到問題，沒有養成解決的習慣，而是留到上課

時，等老師帶你練？

萬一你彈琴遇到瓶頸，檢查看看，有沒有以上問題喔！

26. 練習時總是從頭彈到尾？

有位網友針對讀小三的小孩，雖然喜歡彈鋼琴，卻總是從頭彈到尾，有錯的話，也是從頭開始彈，彈到對為止，還沒辦法只針對有問題的地方練習提出問題。我聽起來，這位小朋友非常聰明、有想法、也熱愛音樂。但還沒抓住練琴的訣竅，所以針對他的個性特質，我做了以下2條建議，大家可以參考：

1. 實驗比較法

請小朋友以兩個有問題的段落做實驗，先把卡住的地方圈起來，試試看如果用他自己的方法練第一個段落，整個段落一直練到好需要花多少時間，隔天彈到好需要花多少時間；

再用另一個方法試另一個段落，也就是先加強練圈起來的地方，這樣的方法一整個段落練到好需要花多少時間，隔天彈到好需要花多少時間。

把這二個方法需要的時間讓小朋友自己紀錄，這樣不僅可

以有參與感，而且我相信有了確實的比較，小朋友更能感受「對症下藥」的效率。

2. 偶像崇拜法

請給小朋友看霍洛維茲的精彩影片。

跟他講個小故事，以前有一個友人到霍洛維茲家作客，他和霍洛維茲的太太在聊天的幾個小時之間，霍洛維茲一直在客廳練琴，但這幾個小時中間他都聽不出來霍洛維茲在練什麼曲子，原來霍洛維茲練琴都只練片段，而且是慢練，所以他如果想要跟霍洛維茲一樣，就要學他練琴要慢練，而且練片段。

說得容易，做的難。

希望對有同樣疑問的你們，能有一點小幫助。

27. Less is More / 少就是多

當老師的，總是很用心的想把需要糾正學生的東西，一下子全部都給他。

殊不知，這就好像愛情一樣，當你很用力的想一次把你所有的愛全部都跟對方說，對方可能一下子就被你嚇跑，他的腦筋裡也無法真正了解你對他的愛。

這時，教學就和愛情一樣，要欲擒故縱，一次放一點，有時還要顧左右而言他。

因為如果上課時，只是一味的糾正，學生非常可能會麻痺，甚至變成無感，就算上課時有做到，回家後也不一定會真的吸收進去，而持續做到。所以有時在一堂課裡，視學生狀況，專注在幾個點就好，但確實用各種解釋，各種方法，讓學生深切理解那個點，當用這個方式對方無法感受，再換另一種方式，因為當你的語言他聽不懂時，就要換成對方聽得懂的語言，而且最好還要再三確認他的感受，因為只有當他真的感受到，才是真的感受到，而不是你以為他感受到。

其實很多東西都是同理可證，我們希望能夠培養學生舉一反十，而不是每次遇到同類型的東西，都要再重複一次。學生不應只是應付老師、應付考試，他們應該要能夠學習跟著他們一輩子的知識。

今天上課，那個剛轉來很拘謹的學生，我問他有沒有覺得和以前有什麼不一樣，他說有比較放鬆了，我說太好了，因爲他的肩膀都會聳起來，他彈琴會給人感覺他快要彈錯音了。我和他解釋，從他彈琴，都可以感受到他內心的擔憂，彈琴絕對反應個性，他說他是個內向的人，所以我鼓勵他，細膩的東西他有，但有時音樂需要明亮，需要放開，當他可以在音樂裡放開，是不是在他的生活中，待人處事，也可以更輕鬆自在些呢？

學生的豁然開朗，讓我整個心情都明亮了起來。

28. 武林祕笈放大法？

小時候看武俠連續劇，裡面練武之人，為了要射中紅心，一直看一直看，等你可以把很小的紅心看到變大，就會非常容易射中紅心了。

當學生某個音或和弦，總是彈不清楚，可以請學生把那個容易被忽略掉的音或和弦放大，把重點放在那個「紅心」，一定要先把它彈完整才能離開，通常學生一試就成功，但如果一不注意，就又重蹈覆轍。

其實這就是心理作用，每個音都很重要！常常學生彈快的東西、或遇到不熟、不確定的東西，就呼嚨過去，殊不知，必須面對它，解決它，才能更進一步啊！

敘事曲／遇見我的鋼琴老師們

每一次遇見，都是最美麗的緣分
感謝我生命中的每一位老師
是您們給了我不同的養分
成就了現在的我

29. 我在台灣的老師們

緣起

Do Do So So La La So……

玩具鋼琴敲打出耳熟能詳的兒歌,那是我和鋼琴最初的邂逅。

那時是台灣正值經濟起飛的60年代,YAMAHA鋼琴的廣告Slogan「學鋼琴的小孩不會變壞」,深植在人們的腦海裡。

幼稚園發回問卷,問小朋友要學什麼才藝,裡面包括鋼琴,小小年紀的我不知道哪來的勇氣,告訴媽媽,我要學鋼琴。

我的家庭完全沒有古典音樂背景,也沒有任何有關古典音樂方面的常識,所以我的鋼琴啟蒙並不是跟有專門古典音樂背景的老師學,而是在當時念的幼稚園裡面不知道跟誰學的。

就這樣，就像YAMAHA當時建議的最好學琴年齡，我就在虛歲七歲，開始了和鋼琴的不解之緣。我居然還有一張在幼稚園畢業典禮上表演鋼琴的照片，我還依稀記得那不舒服的紗質小禮服在身上產生的不舒服感……

當時一開始購入的練習樂器，還不是鋼琴，而是風琴，後來過了1、2年確定會繼續學習，才購入直立式鋼琴。

許美惠老師

媽媽不記的是誰介紹的，我上小學後，跟當時小學裡面的老師學鋼琴，而這位老師後來在小學5、6年級也剛好成為我的導師。這位老師並不是音樂系畢業的，我對他教我鋼琴也完全沒有印象，但我記的他當導師的時候，非常嚴格，但可能是因為教過我鋼琴吧，就在一次不知道什麼原因，我們一排學生站在那裡等著被打手心時，老師突然對我網開一面，所以我非常感謝她……

蔡才藝老師

後來也是不知道誰介紹的，媽媽又忘記了，這次應該是給一位比較有古典音樂背景的老師教。我的印象是，老師家

在鬧區巷子裡，整個一樓跟巷子是屬於比較開放式空間。老師有年紀了，可能五、六十歲吧，戴著眼鏡，有著捲髮，非常有藝術氣息。記得去上課時，他好像還會在上課期間寫書法？

但我記得比較清楚的是，老師有他自己的一套練習技巧的理論，他甚至會自製「武器」，也會自己寫技巧練習教材。為什麼說是武器呢？老師會切一塊方正的保麗龍，上面插著一根牙籤，調整適合的高度，然後讓你的手掌蓋在這個插著牙籤的保麗龍上面，只要手掌一塌陷，你的肉就會被牙籤刺到……我不得不說，這位老師真的就像他的名字一樣，太有才藝了。我其實很想多認識他，想知道老師的背景，到底為什麼會這麼有創意？好像老師有留學日本？

老師還會自己寫技巧教材，而且是用手寫，我記得花了非常多時間在練習這些技巧上面，好像沒有彈什麼曲子，這是我對這位老師的記憶。

喔，對了，老師好像蠻兇的，因為有一次老師很像對我的表現非常不滿意，說我都沒有進步，對我說了很多不好聽

的話，結果，我好像就不想上鋼琴課了。後來跟媽媽商量後，就跟老師說要出國玩，然後就再也沒回去上課了……當時太年少，不懂得老師的用心，被罵一下就玻璃心，無法跟老師學很久，但也謝謝與老師的這個緣分，老師的才華在我心中默默撒下了種籽。

林神辨老師

小學五年級時，班上有個同學，媽媽是英文老師，開補習班，後來快升上六年級時，我到老師家補習，老師知道我有學鋼琴，於是跟我媽媽說，為什麼不試試看考音樂班，我和我媽媽在這之前都不知道有音樂班的存在，於是這位英文老師就推薦林神辨老師，當時林老師家就住在要考的國中音樂班對面。我當時只剩下大約一年的時間準備，老師還幫我介紹了一位長笛老師，他說因為時間太短，長笛最容易學。其實林老師主要是教視唱、聽寫、和樂理，鋼琴並不是他的主要教學項目。

在這位老師之前，我應該也沒有彈過什麼專業的古典曲目，一直都是彈一些很簡單，玩票性質的鋼琴曲。我記得當時老師派給我的第一首曲子是舒伯特的即興曲D. 935,

No. 3？因此這首曲子可以算是我第一首真正學習的古典鋼琴曲目，我記憶猶新，老師還讓我用這首曲子參加了人生的第一個鋼琴比賽。

所以就這樣，我到12歲才算真正踏上了邁向專業古典音樂的學習之路。

林老師非常的幽默、和藹可親，會辦學生發表會，還會請學生吃排餐。

老師還有很多新奇的玩意兒，他有一個短短的電子鍵盤，居然可以讓你練聽寫、聽單音、音程還有旋律？當時還跟老師買了節拍器界的愛馬仕——Dr. Beat。這些專業的東西都是我以前沒有接觸過的。

台南在那個年代應該也還沒有曼哈頓音樂學院的老師來授課過。老師的好朋友，當時也是台南重要的古典音樂愛好者兼琴商，好像是因為他栽培的優秀兒子考上國內資賦優異學生，到紐約念書，因而有機會邀請了這一位曼哈頓音樂學院的鋼琴老師來台南短期拜訪。而我也跟這位老師上

了一、二堂課。

當時彈蕭邦的第一號詼諧曲，我還記的在彈中段慢板時，老師強調simplicity簡單純粹，當我彈出老師要的感覺時，他說：剛才彈的可以錄音了。是不是美國人真的都很會鼓勵學生呀？因為日後也有另一位美國老師這樣對我說。老師還鼓勵我可以到美國讀書，當時我才剛要上國一，還太小，因此老師的建議只在心中放著。

這邊要講到，當時這位琴商施叔叔的兒子，也擔任起督促我鋼琴的小老師。這位大哥哥非常的有才華，也非常會教學，非常生動，讓我聽的懂、也有進步。當時為了考國中音樂班好像還進行了一段密集時間的訓練，是一段值得回憶的日子，如果沒有林老師和施奇宏大哥的幫忙，可能我和鋼琴的緣分，就會在此畫下句點。

李潤愛老師

李老師是教我最久的恩師，前前後後共六年，除了中間有一個學期，老師休息生雙胞胎。若要說是誰把我從考進音樂班時吊車尾，拉到台南市第一名，那就是李老師。

老師有個很特別的身分，她是韓國人，卻說著字正腔圓的中文，在她上課時，還會在樂譜上寫一點點中文，我實在不敢相信，因為當時她才剛來台灣一兩年吧，可見老師的學習能力真的非常強。老師是為愛相隨而來台南，跟師丈在德國漢堡因為念音樂院而認識，畢業後就隨師丈來台南，一來就在這個城市度過她的餘生。

我的老師出生於韓國醫生世家，受良好的教育，父母栽培她到德國念音樂學院，大概完全沒有想到，念完音樂學院，女兒就嫁到台灣來了。

會給李老師教也是經由林神辨老師和施叔叔的引薦，老師在當時的音樂班已經是名師，大家都爭先恐後要給她教。

我記得剛去上課時，老師本來說要花六個月改基本功，最後好像只花了一個月。偶然間接從別人的耳中聽到，老師覺得我領悟力很強，學得很快。

當時的老師年輕、又有專業，其實聽說是非常嚴厲的，我上課的時候都非常的安靜，完全沒有跟老師有任何對話，

老師講一，我做一；老師講二，我做二，可能是因為我學得比較快，老師上課講的我都能夠馬上做到，所以好像從來沒有被老師罵到。

本來一直在彈芭樂曲的我，沒彈過幾首古典樂曲，在老師的指導下，慢慢建立曲目庫，國中時，一星期就可以把蕭邦詼諧曲練起來，這六年當中練了非常多曲目，甚至還有Ravel拉威爾的Scarbo幻影。現在的小孩資質很高，如果從小就正確學習的話，可能這些對他們來講都是很快可以彈到的曲子，但對當時的我來說，小學時練的古典曲目可以說幾乎空白，一直到國中才開始累積，所以非常感謝老師，能夠快速幫我彌補之前不足。

老師的教學會用到大量的模仿，她會把我的手放在她的手臂上，讓我感受她手的重量，是如何在音與音之間移動、如何彈奏圓滑、如何彈奏斷音等等。

老師對音樂的詮釋鉅細靡遺，教學非常仔細認真，一直以來，台南市賽第一名幾乎都是她的學生。

而老師彈琴的音色非常的溫暖，輕鬆自然，線條非常的美，真的聞聲如見人，老師總是把自己打扮得非常優雅，妝容完美，套裝，加包鞋，身上永遠有一股香香的味道。人還沒到，就先聞到香味。如果有太陽，有時還會拿著一把非常漂亮的蕾絲陽傘，美的就像一幅畫。

剛去老師家上課的時候，老師是在公婆的住家上課的，這座私宅，現在改建為台南頗富盛名的餐酒館。老師的公公是醫生，所以這裡應該以前是診所，古色古香，以前上課要按門鈴，老師會應門，門一開，我就走過屋外長廊，到後面的一間房間上課。如果我是第一位學生，老師就會拿著一杯茶，緩緩的走進琴房，夾帶著一股香氣。老師的一舉一動總是那麼的優雅，優雅到她的存在就是一首詩、一幅畫。

多年後我回國，和老師聯絡上，偶爾會和老師一起去餐廳吃飯，聊聊彼此的生活和近況。這是很特別的感覺，因為以前當學生的時候，我是完全不敢跟老師講話，更別說知道老師的任何事情，但是學成歸國後，居然可以和老師像朋友一樣一起聊天，頓時感覺非常奇妙且珍惜，老師也曾

邀我去過他家，是一間非常美式的房子，還有庭院，光線非常明亮，老師後來和師丈都有在繪畫，還曾經約我去看他們的畫展，多才多藝。

可是幾年後，突然接到同門學姐的訊息，告知老師過世的消息，晴天霹靂。之前過年前好像才和老師傳訊息，老師說身體不舒服，之後再約。後來聽師丈說老師好像是不希望讓大家看到她生病的樣子，所以沒有讓大家去看她，我想老師可能也是不想麻煩大家。
老師一直是一個非常有氣質、舉止投足合宜的人，一直到生命的最後，也是持續優雅。

老師走時還是英年，享壽60。
我家裡現在還掛有老師畫的一幅畫。
老師是我一輩子的恩人，老師對我的恩情，永存我心。

魏宇梅老師

當時魏宇梅老師好像才剛剛學成回國，有位親戚因為要邀請老師從台北下來台南上課，所以需要找一些學生大家一起上課。當時的我好像正準備出國，所以也想請老師幫我

上課，好像上了四堂課吧。

魏老師是一個非常溫柔的人，因為都姓魏，感覺更親切了些，老師講話輕輕的，但是彈琴又有一種堅毅的感覺，我記得當時上課彈了巴哈的十二平均律BWV875，老師特別強調，彈巴哈有不一樣的觸鍵，需要彈出每一個聲部的獨立性，這對當時的我是非常新的想法，老師上課非常的仔細，會找出樂譜裡非常多的細節，這讓我對上老師的課非常的有興趣且期待。

當時並不知道日後有這個榮幸會師出同門。魏宇梅老師比我跟M. Pressler學的更久，老師也有跟南加大的名師John Perry學習。
老師對我非常友好，我還曾經幫老師的三重奏音樂會翻過譜。念完碩士，還有跟老師在台北敘舊，老師真是個非常熱情、有才華又和藹可親的人。

在跟老師上完課沒多久，我就出國了。

30. Oxana Yablonskaya

雅布隆絲卡雅曾獲法國的隆·堤博、里約熱內盧大賽和維
也納貝多芬大賽首獎,被譽為「蘇聯祕密武器」、「俄羅
斯鋼琴女王」。後於茱莉亞音樂學院任教多年,為榮譽退
休教授,並擔任聯合國國際學院、舊金山國際藝術學院、
俄國莫斯科學院的人文藝術獨立學院等單位的榮譽學者,
也是愛因斯坦傑出藝術成就獎的獲獎者,是當代最具影響
力的演奏家和鋼琴教授之一,曾多次來台灣演出。

——網路資訊

感恩國中時蔡同學給我的學校名單,洋洋灑灑共11間,我
最後好像報考了9間。我自己準備了所有的申請資料,自
己寄送,當時的學校,是用錄音的方式申請,除了3間一
定要現場才能考試的學校:Curtis寇蒂斯、Julliard茱莉亞
和Mannes曼尼斯。

所有錄音報考的學校都上了,包括曼哈頓、新英格蘭、琵

琶第、伊士曼、克里福蘭、南加大等，而這三間要現場考試的學校，我只考上了曼尼斯。

當時透過一位熱血的學姊牽線，幫我安排了和當時的茱莉亞教授Yablonskaya上課。

這時就要說到，我的這趟紐約考試之旅。

依稀記得，當時入楊學姊建議的林肯中心旁的飯店，非常方便，就是價錢不方便，一晚好像150美金。還記得傻傻的，剛到飯店很晚了，肚子又餓，看到飯店有room service客房服務，覺得好新奇，馬上點下去。不過好像是非常離譜的價錢。
在去上課之前，還先去了一趟費城Curtis考試。

那是我和媽媽第一次自己出國，以前出國都是跟旅行團。

只記得當時媽媽陪著我一大早在紐約中央車站跑來跑去，旁邊的人都說著飛快的英文，好不容易買了票、坐上車，結果坐著坐著，發覺好像過站，因此趕快下車。一下火

車，當時是冬天，整個火車外面白茫茫一片，大雪紛飛，好像是郊區，後來我媽跟我說，她當時都快哭了，我當時並沒有什麼感覺，只想趕快找回正確的路徑，趕快去學校考試。

至於考試細節我就忘了……

和Yablonskaya上課情景倒是記憶猶新。

那是一間有兩台三角鋼琴的教室，我記得裡面很多人，大家都在講話，老師叫我坐下來彈給他聽，我當時因為很後面才知道茱莉亞要考蕭邦練習曲，沒有練的很好，連李老師都沒有聽過，所以想說彈這首請老師幫我改，結果我彈完後，這位俄國老師，非常精準的，幫我點出：和聲、右手的手腕運用、和大小聲要注意的地方，簡單明瞭。

他問我有沒有考曼哈頓音樂學院，我說有，他說考茱莉亞可能來不及了，我太晚去給他聽，他有在曼哈頓音樂學院任教，我可以先去曼哈頓音樂學院跟他學，之後再考茱莉亞。

然後他就請我出去了。

這堂課持續了15分鐘，美金150元，當時1995年。

雖然是有點驚恐的價錢，但其實非常值得，老師的教法和我以前所接觸過的教法完全不同，耳目一新，讓我驚覺，原來上鋼琴課也可以讓人有醍醐灌頂的感覺，老師輕輕一點，你就全身血氣通順。

短短15分鐘，我有如如沐春風；
短短一席話，我勝讀10年書。

可惜當時的我，想住在曼哈頓市中心，那是我出國的目的，我想住在最繁華的區域。所以我捨棄了有老師的曼哈頓音樂學院，因為學校在比較黑人區的區域，我一個弱女子有點害怕。

如果當時的我去了曼哈頓音樂學院給老師教，會不會有不一樣的我呢？我不知道……

31. Pavlina Dokovska

作爲法國德布西國際鋼琴比賽以及意大利塞尼加利亞國際鋼琴比賽的首獎獲得者，帕芙麗娜‧多科夫斯卡在歐洲、遠東以及美國舉辦巡演音樂會，以其出色的技巧、對音樂的深入理解以及豐富的樂思廣受各地聽衆的喜愛和推崇。在帕芙麗娜的衆多音樂會中與盧森堡愛樂樂團以及指揮列奧波德‧哈格、帕佛，賈維的合作可謂其藝術生涯的亮點。她1995年成爲紐約曼尼斯音樂學院的教授，現任鋼琴系主任。她以卓識遠見和細心的教學方法，培養出許多比賽獲獎者。1999年，她建立了每年一度的曼尼斯音樂節，任該藝術節的藝術總監。曼尼斯音樂節已成爲紐約音樂生活的重要組成部分。

——網路資訊

Professor Dokovska是曼尼斯音樂學院的鋼琴主席，從我那個時候到現在2023年一直都是。

老師是一個非常有教學熱情的人，上課時表情、說話都很激動，我記得她最常講的一個字就是「nuances」，她強調每個音都要不一樣，每顆音都是珍珠。

上課時老師會唱旋律，幫忙帶出音樂性，讓樂曲有更多的表情、更多的內涵。我的彈奏在老師的指導下，似乎也達到不錯的成績，因為還拿過校內的鋼琴協奏曲第一名，在紐約Symphony Hall和學校的交響樂團合作莫札特K. 491鋼琴協奏曲，記得彈完時，觀眾非常熱情，還返場了七次，掌聲長達一分半。

但其實當時19歲的我，就是一隻驚弓的小鳥，我其實什麼都不知道，心情非常的忐忑。

老師也是給了我非常多的曲目，甚至在第一年就給我普羅高菲夫的第一號鋼琴協奏曲，我在校內時共彈了兩場獨奏會，還贏過學校現代作品詮釋第一名Joseph Fidelman Prize，獲得500美金。也在老師舉辦的蕭邦音樂節，獲得機會在史坦威廳開場表演，老師也推薦我在幾個大師班彈奏。

我想老師是喜歡我的吧，因為當時面臨畢業後要做什麼的時候，老師好像直接以為我會繼續留在曼尼斯音樂學院念碩士，我想對於外國老師來講，他們好像覺得忠誠度是基本的，當你跟那個老師學習，他又把你教的很好的時候，好像基本上就認定你會一直跟著他，當時有另外一個同門師兄，他的確到現在也都還跟在老師的身邊，一起工作、一起辦音樂節。

不過老師還是幫我準備了考碩士的曲目，最後大家還是和平的說再見。

說個題外話，當時常常去老師在上東城的公寓上課，老師的先生比老師年長許多，好像是美國非常有名的一位作家，而且還有得過什麼大獎，他的兒子娶了一個美國有名的演員，在去參加老師先生告別式時，有看到這位搶眼的演員。

老師的學生大部分都是國際學生，在一些節日的時候，會邀請大家每個人帶一道菜去她的公寓，大家一起過節，老師是保加利亞人，我記得老師會準備家鄉的傳統冷湯、韓

國人準備韓國冷麵，我忘記我準備什麼了，因爲我好像不會煮……

老師還特別注重穿著打扮，記得有一次我在Banana Republic香蕉共和國買了一套黑點長洋裝，跟我平常打扮風格很不一樣；還有一次穿了咖啡色絨布小喇叭長褲，每次有比較氣質的打扮的時候，老師就會誇獎我說：學音樂就是應該這樣子打扮，因爲我們彈的是美妙的音樂，所以我們的打扮也得符合古典的氣質。

老師自己總是穿著非常的優雅，經常都是很長的洋裝，飄逸、又具特色，看起來就是很貴的那種，而且老師在冬天還會穿上貂皮大衣，完全就是Diva的形象。

老師沒有生小孩，把生命奉獻給音樂、給學生，一直到現在都還持續活躍在音樂界，辦音樂節，教育英才，感謝老師對我那四年的教導，那四年，是我到目前爲止音樂生涯最輝煌的時期。

32. Edlina Luba-Dubinsky

1929年出生於烏克蘭（當時是蘇聯的一部分），5歲時開始彈鋼琴。17歲時，她被著名的莫斯科國立柴可夫斯基音樂學院錄取，並成爲雅科夫‧弗利爾（Yakov Flier）的學生。她後來成爲蘇聯最重要的鋼琴家之一，足跡遍及全國和海外。1950年，與羅斯蒂斯拉夫‧杜賓斯基（Rosti）結婚，杜賓斯基是傳奇的鮑羅丁弦樂四重奏的創始成員和第一小提琴手。1976年，盧巴和羅斯蒂移民到西方，與母親一起定居在荷蘭，盧巴在鹿特丹音樂學院任教。她和羅斯蒂組成了鮑羅丁二重奏，並與移民大提琴家尤利‧圖洛夫斯基一起組成了鮑羅丁三重奏。在接下來的20年裡，她與這些室內樂團一起在世界各地進行了廣泛的巡演，並爲英國倫敦的Chandos唱片公司錄製了許多CD。1981年，她與家人搬到了布盧明頓，在那裡她和羅斯蒂加入了印第安納大學音樂學院（現爲雅各布斯音樂學院）。

——網路資訊

很大部分音樂系的學生在選碩士班時，是依據想跟隨的老

師來選擇。

我則相反。原本大學的老師預期我會繼續留在紐約，結果我跟她說我要去大學城。

因為我喜歡變化，無法在同一個狀況下太久。而雖然無法在常春藤的大學讀別的科系，我希望至少碩士可以感受一下美國傳統大學城的風貌。

在眾多考進的學校裡，我選擇了美國排名前3的印地安那大學Bloomington校區。

在完全不清楚那裡有什麼樣的老師下，學校幫我安排了Edlina Luba-Dubinsky，一位有著俄羅斯血統的女老師。

她完全代表了俄羅斯傳統老奶奶的形象，圓圓的，不高，走路慢慢地，但永遠打扮的漂漂亮亮，戴著耳環、項鍊，好像還有戒指。

這麼和藹可親的形象，我沒想到之後我將深深的傷了她。

老師真的很慈祥，她的先生也是一位有名的小提琴家，也在同一間學校任教，但不幸於1997年過世，就在我去的前兩年，聽說老師非常傷心……

老師對學生總是充滿愛心，上課不會有辱罵的字眼，總是非常平和、有愛。老師教學是用示範的方式，不知道為什麼，從那雙手彈出來的聲音，像包了一層糖霜一樣，音色那麼的甜、線條那麼的綿長，我完全不知道她是如何做到的。

還有一件最神奇的事，她的踏板運用，像魔術一樣，總是變化萬千，你抓不到她換踏板的規律，因為總是在變化，我想連老師自己也不一定說的出來。

對她來說，音樂是天性，在她的血液裡，是像說話一樣那麼自然。

有比較時，你可能就聽的出來，有些人的音樂是練出來的，有些人的音樂則是渾然天成，而這種人絕對不多。

因為是像說話一樣自然，所以她不一定能用邏輯的方式把她的彈法解釋給你聽，但每次上課聽她示範，就像一場心靈饗宴，是純粹的悸動。

而我很遺憾當時沒能好好把握跟她繼續延續師生關係，她是那麼溫暖的一個人。

老師叫我第一年就開獨奏會。我聽我的好友，一樣在她門下的美國男同學說，老師上課常常會說：「喔，那個Mei」，我的朋友非常忌妒。

除了開獨奏會，老師還叫我準備學校的協奏曲比賽，也就是這場比賽，讓我倆的師生緣中斷。

記的大概是學期快結束的倒數第二堂課吧，我在還沒上課時跟老師說明情況，我大概是很簡單的說，非常抱歉，我下學期要轉給M. Pressler，非常謝謝老師這陣子對我的教導與照顧。

老師臉馬上垂下來，很生氣的說：我看你也不需要上這堂課了，她就直接叫我出去了。

我等於是被趕出去的，她沒有客套的說任何緩解尷尬的場面話，直接讓你滾了，我想我是真的傷她非常非常深，她絕對沒有想到她這麼疼愛的學生，居然會轉老師！

之後在學校也幾乎沒有遇到過老師，也沒有再聯繫，其實我非常遺憾，希望能有更好的方式。可惜似乎這種師生關係，非黑即白。有些人可以接受學生轉老師，有些人可能無法。

老師有錄製Brahms Intermezzo全集和孟德爾頌無言歌全集，雖然我覺得錄音效果並沒有辦法顯示現場聽的細膩。和她先生的Dubinsky Trio和Borodin Trio總共錄製超過50張CD。

老師於2018年辭世，沒有小孩，但所有學生就像她的小孩一樣，她那溫暖的音樂溫暖了她身邊所有的人。而她那獨一無二、充滿愛的音色和旋律，也將被人們永遠的記住。

上課內容

同門的另一位美國同學告訴我說，老師說：Mei is a natural at Schubert。說起來汗顏，我唯一彈過的舒伯特奏鳴曲，就是和老師學的。當時指派時，我還嚇到了，因為一首完整的舒伯特奏鳴曲大概就是30分鐘。

舒伯特的奏鳴曲不像莫札特音樂輕巧、旋律清楚簡單；也

不像貝多芬有強烈的情感、厚重的和弦和強烈的技巧要求。舒伯特就像一股清流，非常純真，每句簡單的線條在他的魔法之下，變成涓涓溪流，那麼綿長，卻不驚濤駭浪；淡淡的，卻細水長流。

本來一個4小節的線條，卻可以用32小節來發展。這絕對考驗彈者如何讓這條長旋律活起來、像說話一樣，尤其到大聲和弦時，那絕對不是貝多芬式的男性粗獷，或李斯特式華麗取寵，而是內斂，欲擒故縱，回萌一笑百媚生的女性溫柔。

而老師在彈舒伯特時，也就是信手拈來，如一絲青縷。那音色圓潤地像一位風華萬千的唐朝仕女；那旋律之綿長就像風箏的線消失於天際；那踏板的運則如魔術師般，無從捉摸。

而那樣的天籟，將永遠留在我的腦海裡⋯⋯

33. Menahem Pressler

普雷斯勒，美藝三重奏的創始成員，他在該團擔任了超過60年的鋼琴家，成為現今全世界最特別也最受敬重的音樂家之一。他藉著鋼琴演出與教育，持續啟發著全世界的聽眾們，不僅舉行聲譽卓著的鋼琴獨奏會或是室內樂音樂會，同時也活躍於大師班的活動之中。普雷斯勒1923年出生於德國的馬德堡，1939年為了逃離納粹而移民以色列。普雷斯勒1946年在舊金山贏得德布西國際鋼琴大賽的首獎，開啟他的演奏生涯；得獎之後，普雷斯勒在美國的首演與奧曼第／費城管弦樂團合作，大獲好評，自此普雷斯勒在北美與歐洲巡迴演出，與紐約、芝加哥、克里夫蘭、匹茲堡、達拉斯、舊金山、倫敦、巴黎、布魯塞爾、奧斯陸、赫爾辛基等地的管弦樂團合作演出。在經歷將近十年的獨奏生涯之後，1955年起普雷斯勒在波克夏音樂節上開始演奏室內樂，在那裡他開始以美藝三重奏的鋼琴家登台演出。這個組合讓普雷斯勒在既有的名聲上迅速上升，成為世界上最受人尊敬的室內樂音樂家。將近60年來，普雷斯勒在世界著名的印第安那大學音樂系任教，與他輝煌的演出生涯相比，教學領域的成就也同樣耀眼，甚至被讚譽

為「教育大師」，他教出許多國際鋼琴大賽的首獎得主，包括伊莉沙白大賽、布梭尼大賽、魯賓斯坦大賽、里茲大賽、范克萊本大賽與其他許多大賽。他教出來的學生們，現在在全世界許多重要的音樂學院或大學裡擔任教授。普雷斯勒除了教導他在印第安那的學生們，也持續地在世界各地開設大師班，在許多主要的國際鋼琴大賽裡擔任評審一職。普雷斯勒接受曼哈頓音樂學院、內布拉斯加大學、舊金山音樂院，北卡羅萊納藝術學院的榮譽博士學位，獲得葛萊美獎六度提名、《留聲機雜誌》的終生成就獎、國際室內樂協會的終生成就獎、美國室內樂特殊貢獻獎、國家藝術和文學協會的金牌獎，也獲得德國評論人「榮譽證書」獎，同時入選美國文理科學院院士。2007年普雷斯勒受聘為耶路撒冷音樂與舞蹈學院的榮譽院士，表彰他一生的音樂演出與音樂的領導地位。2005年普雷斯勒獲得兩個國際勳章：德國總統頒贈的一級德意志十字勳章，代表德意志的最高榮耀；以及法國文化界的至高榮耀，藝術與文學勳章。普雷斯勒近年來獲得的榮耀還包括聲望極高的維格摩獎章（2011年）、由西班牙皇后頒贈的曼紐因獎（2012年）、入選《美國古典音樂》與《留聲機雜誌》的名人堂（2012年）、國立音樂教師協會的終生成就獎。

——梅納漢 普雷斯勒Menahem Pressler

（ bloomingarts.com.tw ）

2023年5月7日

今天早上鬧鐘還沒響，不知道爲什麼一直心不安，後來還是睜開眼睛，打開臉書，結果就看到臉書粉專All Things Considered分享的痛心消息。

心裡頓時好像空了一塊。

其實我和Maestro Pressler只學了一年（8月到8月）。當時只是想去大學城的學校，並沒有對那邊的老師有任何研究。學校指派了一位俄羅斯老師Edlina Luba-Dubinsky給我，一位非常慈祥和藹的奶奶。她音色之溫暖，隨手一彈，美妙音樂就從她指尖滑出。

當時她讓我去參加校內協奏曲比賽——舒曼協奏曲。當時評審裡就有Maestro Pressler，朋友建議我，爲什麼不問問看M. Pressler要不要收我，因爲他有在比賽中聽到我彈。

其實雖然我以前的老師都很好，對我也很好，但是大部分都是音樂性取向，都是用唱的來帶音樂，比較少理論方面的分析，而且都是女性，所以我一直想跟一位不一樣教法

的男老師學習。

所以比完賽的隔天，我鼓起勇氣，到Maestro Pressler的
門外敲門。

我還記的站在門外聽到裡面有西西籟籟的聲音。

扣……扣……

"Yes？"

"Hi, my name is Mei-Huei Wei. I played Schumann
Concerto yesterday in the competition. I was wondering
if I could have the chance to study with you."

"Yes, I remember. You played Schumann beautifully.
Ok, I will give you my wife's phone number, you can call
her and arrange a meeting with her."

我跟老師說我昨天有彈比賽，想請問老師願不願意收我當
學生，老師回說，你的舒曼彈的很優美，然後他叫我打給
他太太。

就這樣，一次勇敢地敲門，開啟了我與老師的緣分。

後來我打給師母，當時心理也是非常忐忑，因為久聞要給老師教，需要經過師母面試。

我記的很清楚，師母和我約在音樂系一個有販賣機、休憩的地方，師母非常的嬌小，而且頭髮灰白，但是師母講起話來，非常有條理，而且可以聽的出來，一定是飽讀詩書，雖然她和老師都是移民，但師母的英文非常的流暢，而且常常會引經據典。

記的當時談話內容非常家常，師母只是想多認識你，想知道你為什麼念音樂，了解你的整個音樂背景，為什麼到印第安那大學就讀等等，甚至還包括未來想做什麼。

我記的她跟我說了一句後來影響我非常深的話：An unexamined life is not worth living。她跟我說這是希臘哲學家蘇格拉底說的，所以基本上這次面試有點像是心理諮商，師母在幫助我理解我的生命歷程，還有我想往哪裡去。她問我以後有沒有要繼續念博士，我說我不知道，她說，因為我們是女生，天生就是跟男生不一樣，她說其實如果真的喜歡音樂，想用音樂貢獻給社會，無論在什麼地

方，就算是非常小的鄉鎮，也可以發光發熱。我想這也解釋了爲什麼老師和師母選擇定居在印第安那，而他們也應證無論在什麼地方，都可以發光發熱。

之後我順利進入老師門下。

第一堂課我彈了貝多芬Op. 110，結果老師就發飆了。

我以爲你彈的不錯，結果怎麼這樣，也來不及，試看看有沒有辦法救的起來。

我嚇死了。

那首是我自己練的。以前都是上課時老師教，但我並沒有被訓練如何自己練好一首曲子。而這也是爲什麼我想換老師的原因，因爲當時已經碩士了，如果再沒有找到可以教我的老師，可能就沒有機會了。

而Maestro Pressler正正好給了我想要的。

經過第一堂課的震撼教育後，我開始每天戰戰兢兢的練習。

每次在老師琴門外等上課，就是我腸躁症爆發的時候，也

很神奇地，一上完課，腸躁症狀就會完全解除。

Maestro Pressler在一次訪談裡提到：

自己的孩子不一定會聽話，

但學生會聽話。

而我就是那個最聽話的學生，而且是個學習很快的學生。因為我臉皮薄，所以每次上課都像站在懸崖邊，老師說的我都可以馬上做到；而我練習時也總是如履薄冰，戰戰兢兢，為的就是不要在上課時被罵。

所以除了第一堂課，老師就再也沒有對我大聲過。

老師上課時，不是坐在你的旁邊，而是坐在琴房的一角，他會把譜放在他的譜架上，靜靜的聽你彈，然後靜靜的坐在那裡指導你，完全沒有走到你的身邊。

這和很多老師的教法大概完全不同吧，因為如何能用說的，不用彈的，就能讓學生明瞭你所要表達的意思呢？其實就是用理性、邏輯的方式，將原本抽象的音樂性，又或是具體的節奏或音符等，全部都用文字清楚的表達。老師

在一次訪談裡有提到，他之所以這麼做，是希望學生能夠彈出屬於自己的音樂，不是只是一味模仿，而我也遵循了老師的這個教法。

後來學校期末考試時，我不小心彈斷掉，彈完時，他站起來和其他老師說，是因爲他臨時更換曲子彈的順序，所以我才失誤，流露出愛護學生之情。

我的畢業音樂會結束後，老師來到後台跟我說：You played a beautiful recital。他還說我普羅高菲夫第三首奏鳴曲一下，他嚇到了，他想說怎麼這麼快，結果I pulled it off，我做到了。

而老師給我派的下一個曲子是巴爾托克奏鳴曲，因爲他說我很會砸琴，很可惜的，我後來卻沒有跟老師繼續上課。

之前聽podcast「大叔聊古典」，裡面有老師的學生提到老師上課很兇，和交響樂團或和室內樂成員彩排時也很兇，我猜這是老師對音樂的執著，因爲他明白音樂的美好，他希望幫助別人了解，加上又急，才會愛之深、責之

切，但其實他對事不對人，不是在彈音樂時，就非常和藹。

後來畢業後，就沒有考博士班，一來覺得自己考不上，因為博士都要考音樂史和和聲等，我學科並沒有很好，再加上爸爸要我回家，因為覺得女生不用念到太高的學歷。

所以我當時在紐約逗留一年，之後就回台灣了。

前幾年老師有來台灣演奏，我當時身不由己沒有辦法去看他，我現在非常遺憾，遺憾沒有辦法當面再跟他道謝，沒有辦法再問他好不好，縱使他可能根本不記得我。

生為納粹事件的倖存者。老師和家人幸運的在希特勒屠殺猶太人前移民到以色列，但他的親戚和朋友們就沒有那麼幸運。也因為以色列給了他第二個家。所以他們雖然在美國，卻總是把賺的錢持續回饋給以色列。

在紀錄片裡他自己娓娓道來，他一直不願意去回想那段過去，因為太殘忍、太悲慟，但即使當時在那麼艱苦的環境，他還是只想著要練琴。我猜是音樂讓他可以進入另一個美妙世界，在那裡，彷彿一切都不重要，只有不斷追求

每個樂句後面更深的意義，也才能忘卻現實生活中的悲痛。

一位與音樂相伴快百年，日日夜夜、朝朝夕夕，在他身上我看見了音樂給他的毅力，讓他可以一直到98歲都還在演奏。

一日為師，終身為父。

雖然短短一年，但是老師為我開啟一個新的大門。無論在教育上，還是音樂上，我會謹遵教誨，希望能把老師教我的，繼續傳承下去。

雖然我不能親身向老師悼念，在一次教鋼琴變奏曲大班課時，我放了老師2022年彈奏的C sharp minor蕭邦夜曲，希望同學和我一起默哀。

這是我能給老師的最後一個禮物，希望老師一生奉獻教育、奉獻音樂，能有更多的人知道。

題外話

我的老師，Maestro Menahem Pressler，身為美藝三重奏鋼琴家，過去10幾年才又開始個人演奏。在一部紀錄片裡，他提到他非常的勤勞練琴，我記得當時跟他學琴時，他每天都會練琴，而且也會出去演奏，從來不停下來，一直在進步，一直在前進，有一位美國鋼琴教育家Seymour Bernstein也是這種人。他們都是90幾歲，還是神采奕奕，一直在追求進步，一直在追求美麗的音樂，比他們年輕的我們，還能不努力嗎？（可是還是很想偷懶）

在印第安那人學時，有一次有個教師音樂會，有幾位鋼琴教授上去表演，當時Maestro Pressler只彈了一首簡單的C sharp minor蕭邦夜曲。他彈時整個空間瞬間凝結了，他一彈完，幾秒的沉默，然後掌聲如雷！

一樣的鋼琴，一樣的空間，但Maestro第一個音彈下去就已經註定不一樣！那簡單的旋律線條，卻猶如在敘說人生故事一般，我心想這世間怎能有這妙音，難道這就是天籟之音，不屬於這世界？
這就是所謂能感動人心的音樂？

我到目前為止沒有聽過這樣的琴聲，這讓我對鋼琴的聲音有了更深的認識與追求，也看到音樂的無限可能。

這些鋼琴上的追求者，一輩子和音樂生活在一起，當一個人堅持用一輩子的時間把一件事做好、做滿，如果那是你與天俱來的使命，而你也有天分、有熱情，那麼終有一天你會得到你應得的榮耀，而且這個榮耀將永垂不朽。

34. Victor Rosembaum

Victor Rosenbaum教授，1941年出生於印第安納波利斯，爲美國著名鋼琴大師、教育家、作曲家。Rosenbaum從事高等音樂教育將近半個世紀，並任美國三所音樂學院的教授，分別爲新英格蘭音樂學院（New England Conservatory of Music）、曼尼斯音樂學院（Mannes School of Music）、伊士曼音樂學院（Eastman School of Music）。他曾任美國新英格蘭音樂學院鋼琴系主任10餘年，以及Longy School of Music音樂學院校長。

——網路資訊

Victor Rosenbaum對鋼琴教育事業無比熱忱，如果我記得沒錯，第一次相遇是印第安那大學時，老師有一次幫M. Menahem Pressler代課，第二次則是在Mannes國際鋼琴音樂節裡跟老師上個別課，老師是個性情非常柔和的人。

我記得我當時彈Ravel拉威爾的Sonatine小奏鳴曲，他指

導了一下說：你可以去錄音了，你彈的比我好！當然老師
言過其實。

我覺得老師真是個大好人，很會鼓勵學生，也熱愛教學，
難怪2023年他還到台中東海大學當客座教授，繼續將他對
教學的熱情傳到地球的彼端。

35. Arkardy Aronov

俄羅斯鋼琴家阿爾卡季・阿羅諾夫（Arkady Aronov）被《紐約時報》譽爲「高水平鋼琴家」，阿卡季・阿羅諾夫（Arkady Aronov）作爲巴洛克、古典、浪漫和現代鍵盤音樂的傑出詮釋者，在俄羅斯享有盛譽。他擁有豐富的曲目，除了演奏數百場獨奏會（超過1000場）、作爲客座獨奏家與衆多管弦樂隊一起亮相以及在俄羅斯主要城市的廣播和電視節目中亮相之外，他還在列寧格勒音樂廳舉辦了四場歷史性系列音樂會，共20場，融合了三個世紀的音樂。阿爾卡季・阿羅諾大是第一個演奏俄羅斯當代著名作曲家的音樂的人，其中許多人根據他的藝術個性創作了一些作品。他還在俄羅斯首演了一些西方作品；他對艾倫・科普蘭奏鳴曲的演奏贏得了作曲家的稱讚，阿羅諾夫先生在列寧格勒爲他舉辦了一場專場演出。阿羅諾夫博士撰寫了大量學術著作，包括《貝多芬鋼琴作品中的力度、發音和速度》，並編輯了兩本俄羅斯前衛鋼琴作品集。他還是學生叢書《當代青年作曲家》的創始人和編輯。阿爾卡季・阿羅諾夫（Arkady Aronov）在列寧格勒里姆斯基-科薩科夫國立音樂學院師從著名的薩夫辛斯基

和Professor Aronov有兩次的相遇，一次是大二暑假時，到巴黎參加為期二個星期的音樂節，記得好像也是當時的老師Professor Dokovska推薦的；
第二次相遇則是，在台灣教書三年後，因為覺得還是想念博士，所以到美國沉潛練琴，Professor Dokovska因為當時非常忙，無法教我，所以讓我去找Professor Aronov上個別課。

大二時參加的Schola Contorum鋼琴音樂營，有作曲專業

的學生，我們也有合唱團的課程，這並不是一個人數很多的音樂節，我記得當時彈的是巴哈第二首C小調Partita，音樂營結束時需要上台成果發表。

在去巴黎之前，我還去了義大利參加另一個音樂營，也是有其他的樂器，我忘記當時的鋼琴指導老師叫什麼名字，也是一位和藹的老太太，老師還鼓勵我去參加比賽，我後來才發現原來在歐洲有非常多的小比賽，可能得獎機率較高，老師才會建議我去參加吧。

後來考博士前，又再度和Professor Aronov續緣。這次是去老師家上課，總共上了12次，我記得。為什麼記得那麼清楚呢？可能是因為一次要400美金吧，不過是扎扎實實的一個小時。

老師的家裡也是非常古典，有很多的書，和很多幅畫，有波斯地毯和古典沙發，就是非常典型，你會在電視上看到的音樂家的家。

老師的教學非常仔細，非常重視踏板的運用，踏板絕對不

是用來掩飾技巧不足，或只是讓音量變大，踏板絕對是一門深奧的藝術，不是踩下去放掉那麼簡單。

老師也注重指法的運用，指法絕對會改變音樂的線條。

而且他讓我知道，彈鋼琴不是大聲就好。要注意音色的層次。

我後來沒有考上曼哈頓音樂學院博士班，老師有在評審團，老師說我的彈奏有過關，但是我的學科沒有過關。

其他間學校也是這樣的情況。

我當時有打去耶魯大學問，因為當時考完鋼琴的時候，幾個評審看我的眼神有光，好像蠻贊同我的彈奏，所以我打電話去問他們的辦公室，他們說我的彈奏有過關，但學科沒過，如果當初我有報他們的Professional Study演奏家文憑的話，我就可以去念，可是因為我沒有報，而且他們名額有限，也都通知學生，所以就來不及了。

這我非常理解，因為我的學科本來就非常弱，而且音樂學院的博士班通常每年都只取1、2個，所以後來我錄取了兩所不須要考學科的學校。

老師有個特色，無論是在巴黎的音樂節，還是紐約的公寓裡，他超級有氣質且安靜的夫人總是在他的身邊，兩個人鶼鰈情深，好生羨慕。

義大利音樂營的鋼琴老師，1998

Arkardy Aronov於巴黎Schola Contorum音樂營，1998

Arkardy Aronov與他優雅的夫人攝於巴黎，1998

36. Jerome Lowenthal

Lowenthal教授於他的出生地費城與Olga Samaroff-Stokowski學習，後於紐約師事William Kapell與Edward Steuermann，巴黎師事Alfred Cortot，並每年旅行至洛杉磯接受Artur Rubinstein訓練指導。在得過三項國際大獎後（Bolzano, Darmstadt, and Brussels），他旅居於耶路撒冷三年，於當地給予講座，教學與展演。

回到美國後，Lowenthal教授與紐約愛樂首度登台於1963年演奏巴爾托克第二號鋼琴協奏曲，開啟了其世界各地的巡迴演奏生涯。曾以獨奏家身分與以下指揮名家合作：巴倫波英、小澤征爾、Tilson Thomas、Temirkanov與Slatkin，此外，也與已故指揮大師如伯恩斯坦、Eugene Ormandy、Pierre Monteux與Leopold Stokowski等合作演出。他也以室內樂合作夥伴與帕爾曼，Ronit Amir，Carmel Lowenthal，Ursula Oppens，及Lark、Avalon與上海四重奏等合作。他於近期完成李斯特全套巡禮之年錄音。他的其他錄音也包含了柴可夫斯基的協奏曲，Sinding與巴爾托克的獨奏作品，李斯特及布梭尼的歌劇及阿倫斯基與坦涅夫的室內樂。

——網路資訊

在網路找老師背景資訊時，才驚覺原來老師有和魯賓斯坦和柯爾托學習過。

當時要考博士之前，還找了另外一位茱莉亞的教授，Professor Lowenthal，因為他是茱莉亞的教授，久聞他知識的淵博，因此直接寫了封email請教他是否可以彈給他聽。
寫email是個比較特別的方式，通常我們跟老師上課都要經過別人介紹，但是其實也看人、看風俗、和教授個性。

大家都應該聽過有些年輕的鋼琴家都會彈給著名的鋼琴家聽，從以前，貝多芬彈給莫札特聽、蕭邦彈給李斯特聽等等，雖然我沒有那麼厲害，但是我還是鼓起了勇氣，直接寫email問教授，結果教授竟然回了，而且直接跟我約時間到他家彈給他聽。

後來我也曾經在鋼琴家Richard Goode大師班後，很厚臉皮的跟大師要到他在紐約的電話，說未來如果有機會到紐約，希望能夠彈給他聽。

好像也是在上西區的某棟紐約幾百年的公寓，Professor Lowenthal老師的家也是布置的很古典、很多書。他帶著一副眼鏡，很纖瘦，講話斯斯文文的，他主要跟我講了一些有關踏板的東西，對我當時也是如雷灌頂，開啟新的思維。

我不記得是在email中，還是上完課詢問老師學費多少，不管是什麼時候問的，老師的回答是不用學費，而且是一堂完整的課。

聽說有一位青年鋼琴家也是彈給霍洛維茲聽，他也問霍洛維茲學費多少，霍洛維茲說我不賣我的教學。

應該是說他們的知識太值錢了，無法用金錢衡量，他今天願意教你是因為他願意，因為他想要分享，而不是因為你付錢叫他分享，他並不想要被這樣子的金錢關係來貶低他知識的價值。

偶爾會聽到，如果學生有天分，但家裡經濟狀況不好，有些有愛心的老師會無償的教授學生，我還聽過台灣有位因

癌症過世的鋼琴老師，把他的鋼琴無償給了一位他的學生。這樣溫馨的例子讓人感動。

最近在網路上，有看到老師的訪談，也有關於踏板教學的影片，非常深奧，有興趣的朋友可以上網搜尋。

37. Henry Heiles

自1968年起擔任伊利諾伊大學厄巴納–香檳分校鋼琴系成員，自1980年起擔任鋼琴系主任。海爾斯教授經常在獨奏會和音樂節中作為鋼琴家和羽管鍵琴演奏家進行表演。他的曲目涵蓋早期巴洛克至今，特別側重於巴赫、肖邦、舒曼和近幾十年的音樂。他曾多次在當地首演皮埃爾·布列茲、埃利奧特·卡特、捷爾吉·利蓋蒂和其他當代作曲家的主要作品。他的唱片包括唐納德·馬蒂諾（Donald Martino）的《Pianississimo》和赫伯特·布倫（Herbert Brun）的《笑的第三個》CD，以及對布列茲三首鋼琴奏鳴曲的表演和分析討論，這些唱片通過公共廣播電台播放，並由國內外音樂圖書館收藏。海爾斯教授教導國際學生，從本科生到博士研究生，並為當地、地區和國家鋼琴教師團體舉辦了許多研討會和大師班。

──網路資訊

最後我在考上的兩間學校：紐約Rutgers和伊利諾香檳大學裡，我選擇了伊利諾香檳大學。之所以會選擇伊利諾，

除了因爲它是伴奏全額獎學金，就是免學費，外加一個月還給你600多元美金好像；而且畢竟當時我是工作了三年，準備了一年，才再次出國念書，所以年紀也不小了，只想趕快唸一唸，趕快回台灣。我比較了一下兩個學校拿博士學位所需要的條件，伊利諾大學似乎對我來講會比較容易，所以最後我選擇了伊利諾大學，而且還可以換個環境，去一個理工評價不錯的大學城。

最後我眞的兩年半就拿到博士學位回台灣。

其實念博士主要是完成我的一個夢想，爲了拿最一個專業最高的學位，想說在求職方面會比較有利。

我一樣對這邊的鋼琴教授不是很熟悉，也沒有任何人可以問，所以我直接寫email，問當時的鋼琴主席Henry Heiles可不可以彈給他聽。彈給他聽之後，他就直接收我當學生了。

老師是一個非常美國的美國人，和藹可親，好像從來不會生氣似的。是屬於比較溫和的那一派。老師可以巴哈十二

平均律第一冊和第二冊全部背譜。

這對我來說是非常不可思議、非常嚮往崇拜。

我們一般人光背一首賦格可能就會走鐘，更何況是背24+24，共48首賦格，這對我來說是今生不可能完成的任務。

當時的我在彈琴詮釋上面，算是比較有想法了，而老師在教學上通常也都不會給我太大的改變，偶爾點一下一些要注意的地方。當時我第一年加暑假就是先拿學分，要拿到學位，還要先考過無範圍的音樂歷史、音樂理論等。所以我在拿完學分後，緊接著準備資格考，通過資格考，然後在一年半內準備三套獨奏曲目，加上完成論文。

我的三套獨奏曲目，大部分都是用頭腦背，而不是花很多時間在鋼琴上，彈很久背起來的，因為沒有時間，而且我的手也經不起長時間彈琴。

所以基本上我沒有一分一秒在浪費，因為同時間要做非常多事，再加上最後的那一個學期，因為父親生病，所以我回來台灣陪伴他。一切的一切，現在想起來都非常的天方

夜譚，非常感謝我當時的老師，幫助並支持我在短時間完成學業。

如果沒有他們的幫忙，我是不可能在兩年半拿到學位的，我真心感謝他們！

即興曲／隨想

每個生命的遇見都是註定

如果是註定

謝謝鋼琴成爲我
一輩子的情人

38. Meeting美國鋼琴家、作曲家Earl Wild

懷爾德被列入20世紀偉大鋼琴家之列，也被稱爲「最後的浪漫鋼琴巨匠」之中的一人。懷爾德在卡內基科技研究所時的老師是詹森（Selmar Janson），詹森是卡倫紐、達伯特（李斯特學生）與薩維爾·沙爾文卡（Xaver Scharwenka）的學生。光輝的一生中，獲得許多榮譽，包括1986年得到匈牙利李斯特獎章。

——網路資訊

連假做了一件事，就是整理樂譜。結果發現了Earl Wild的一些譜。

我甚至已經忘記是在哪裡買到這些譜的。

重點是Earl Wild雖然在美國蠻有名，但在台灣大概非常少人知道。

第一次知道和看到他，是在碩士畢業後，回到台灣任教中間的某個暑假，回去母校紐約Mannes College of Music參加國際鋼琴夏令營。

當時Earl Wild好像是表演了幾首曲子，我們觀眾是坐在舞台上的。

印象中他非常的高大，應該190公分左右。

讓我印象最深刻的是他彈的蕭邦幻想即興曲Op. 66，這首大家熟到不能再熟的芭樂曲，但是Earl Wild卻給了它完全不一樣的聲響效果。

大部分人彈這首曲子會用很多的踏板，但他卻用盡乎零的踏板。那是一種新的體驗，開啟了我對鋼琴聲音的另一個視野。

所以我想可能就是在當時，被Earl Wild圈粉，不知道在哪裡買了這些譜。

他出版了Liszt Performer's edition，意思是裡面有一些他身為編輯者對這些曲子的一些建議；還有一些他寫的編曲；而他自己的原創奏鳴曲就是我當時申請博士入學考時，所準備的「現代」樂派的曲子。

為什麼選這首曲子呢？因為夠現代，而且應該沒什麼人聽過。

事實證明，我選對了。因為真的沒有評審聽過這首曲子。

在考紐約大學Rutgers時，其中一位評審教授還跑出來跟我說，我這首曲子彈的真好，難道是跟Earl Wild有認識嗎？我說沒有，這位老師還建議我可以彈給Earl Wild聽，或寄錄音帶。我當然什麼都沒有做。

後來我有考上這所學校，而且有獎學金，但我沒有去念。我當時是自學這首曲子，共3個樂章，背譜，沒有老師修。但說實在，我常常覺得不知道為什麼過去總能做到我現在想來都覺得做不到的事。
我當時是用這份譜練的，但譜卻是非常乾淨，沒有任何記

號。

是不是該找個時候再練一次呢？

39. 天才Kit Armstrong

在網路上搜尋了Kit Armstrong，因為想多了解他，想知道他是如何開啟音樂之路；想知道他是如何能夠記憶力這麼好，信手捻來這麼多曲目。

結果在他與他的Mentor Alfred Brendel的一個紀錄片裡得到了解答，也在他的一個廣播訪談之中，也應證了我的一些想法。

我沒有熟記，大家可以自己看影片得到更正確的資訊。不過Kit大概就是2歲會乘除法、5歲就把高中程度的數學學完。

至於音樂，他媽媽說一直以為他會學數學，所以想說給他平衡一下，大概3、4歲去上了YAMAHA。過了2、3個星期，老師請他不用來了，因為他問太多問題，說他不適合那裡。

結果Kit在他看的百科全書裡看到介紹音樂樂理方面的知

識，所以他開始自學，甚至作曲，當5歲手可以碰到鋼琴時，就開始自己彈，一整天都在彈，彈到皮都掉下來、飯也不吃，還是媽媽餵著他吃。

原來就是這樣，從小浸潤在音樂、樂理之中，所以音樂對他來說是理所當然，像呼吸、像吃飯一樣自然。一個訪談中，廣播主持人問了他一連串有關技巧的問題：如何練技巧難的地方呀？很久沒練，會不會生疏啊？八度音怎麼練習等等問題，問到最後，周善祥說：「我不知道如何回答這些『mechanical』機械問題。」

這2人不在同一個頻率上。

這也是應證了我的一個想法。霍洛維茲講過雷同的話，「用音樂帶動技巧」。我就曾經遇過有一個在台灣受正規古典音樂教育，一直到碩士，然後出國念博士，而且還不是主修鋼琴的人跟我講過：你怎麼會彈錯音？你老師沒教過你技巧？沒教過你怎麼使用肌肉嗎？
我當時差點脫口而出：那你為什麼音會拉不準？！而且是非常多音不準！

天啊！教過本人的老師，包括赫赫有名Menahem Pressler，都只稱讚我沒有技巧問題。我的問題是在音樂性，會彈錯音，很大時候是心理層面！

你如果去聽，霍洛維茲、周善祥等都會彈錯音，但這正顯示很多台灣人在意的是技巧呀、肌肉呀，當你受限於這些表面的東西，或許就會阻擋你追求更深層的境界。

· 周善祥自己說，他有興趣的是音樂本身，不是鋼琴，鋼琴只是一個工具
· 他幾乎不需要練琴，因爲沒有技巧問題
· 他喜歡先把譜背起來再彈

這個我也試過，在美國讀大學時，因爲曾經手受傷，但不能不彈期末考，結果就是看譜看到背起來，等期末考時，手也差不多可以彈時直接彈。

也聽過霍洛維茲和阿格麗希也都是可以直接背譜，然後直接上場。

以前的作曲家大部分也是演奏家，因為他們需要演奏自己
寫的曲子。

周善祥、Alfred Brendel、霍洛維茲等，他們也都會作
曲！

所以如果你希望能在學習鋼琴的路上無往不利，就要從初
學就融會貫通音樂的構成，還有樂理、和聲等全方位知
識！

40. 鋼琴教育家Reid Alexander

雖然說我一直有寫書的想法，可是更讓我確認這個想法的是Dr. Reid Alexander。Dr. Alexander總會給學生一些想法，就像他強調要稱呼他為Dr.，我想這也是直接影響我為什麼要強調我是位博士，因為畢竟是辛苦讀來的成果，要正視它，而且也間接提醒自己，需要持續不斷、繼續學習。

在我讀博士時，Dr. Reid指導我們的鋼琴教學課，這個課程無非是提供一些教學重點，包括認識教材、和對自己教學生涯的規劃等等。就是在這堂課，他提出：與其透過親力親為的教學，不如透過書寫並集合成一本書，這樣做所能帶出的影響力，會比一對一多的多。因為書沒有時間的限制，也沒有人數觀看的限制。老師自己也編寫了成人教材和古典樂曲的編譯版，樂譜裡除了基本背景介紹，還會提供一些演奏的註釋和建議。

我想這些也是我想要做的事。把自己的所學，透過文字，

甚至影片，記錄下來。希望能夠藉由有形的東西，傳遞給更多人，讓更多人受惠，而不是孤芳自賞。

藉由這個例子，我想讓大家更理解，一個老師對學生能夠有多大的影響。所以身為老師，永遠都是戰戰兢兢，深怕自己行為不正、或說錯話，因為自己的任何一句話，都可能在學生的心中留下深刻的印象，因此如果你也是一位老師，讓我們一起共勉，持續學習，持續進步，才能確保一直用最好的自己來教導學生。

在我念完博士，回來台灣不久，有一次老師寫訊息給我，問我是否有機會來台灣講座和表演，我立即聯繫了當時任教的大學，雖然講座費微薄，但至少有提供學校的住宿，而且老師竟然也不在意講座費的多少，他說他從韓國講座後順道過來看看，我後來才知道，其實他當時已患有癌症，雖然控制住了，但他居然不是留在美國養身體，卻是聯繫之前的外國學生，在世界到處跑，不為了錢，為的是傳授自己的知識，和表演自己所喜歡的音樂。

這等情操，我汗顏，我不知道如果我在老師的情況，我會

不會也做同樣的事？

在他來台回去後沒幾年，就看到他兒子臉書代他發的訊息，老師最後還是抵不過疾病。

一位令人尊敬的鋼琴家和教授。在他生命的最後幾年，依然奉獻給教學和表演。

41. 不要隨便叫我彈鋼琴

看了部電視訪談鋼琴家陳瑞斌的影片。

我去過電視台錄影現場,知道電視台的鋼琴都只是好看,但音質非常差。我不是重頭開始看這部影片,但只覺得主持人和陳瑞斌坐的設置很奇怪,不大適合這個訪談;訪談末陳老師彈了一首改編曲,我只能說陳老師是個大好人,是個藝術家。因爲一個可以把拉赫曼尼諾夫第三號協奏曲彈得強勢磅礴的鋼琴家,你叫他彈個很簡單的曲子(音樂深度來說),而且是在一台完全沒有音色可言的鋼琴上彈,我覺得完全襯托不出「大師」這個稱謂,委屈陳大師了。

我知道節目是爲了親近觀衆,爲了視覺,爲了效果,但一台不好的鋼琴,有時可能是反效果……

我本人除了非常不喜歡別人臨時叫我彈(因爲彈不出來),還非常討厭在不好的鋼琴上彈。因爲資質不好,需

要在好的鋼琴（Steinway）上彈，才有辦法把我最好的一面表現出來，只有那種非常敏感、可做出多變音色的鋼琴，最好還是較窄的琴鍵，才適合我這種小手。

話說Liszt李斯特當時的琴鍵，8個白鍵的寬度大概等於現代鋼琴的7個白鍵，難怪他們那麼容易炫技，而近代大家終於開始重視手小人的需求，開始有窄琴鍵的製造，甚至還有窄琴鍵的音樂節。

我的偶像Horowitz帶著他自己的鋼琴表演。其實我很能理解。

大多數樂器都可攜帶，鋼琴太大不能帶，但每台鋼琴不一樣，所以如果爲了彈出最棒效果，能隨身帶上一台最適合自己且熟悉的鋼琴，那可是夢幻逸事。

另一個重點，陳瑞斌也提到他犧牲了玩和娛樂的時間，他也是單身，就像陳毓襄、胡瀞芸等，一個要以鋼琴演奏爲一生志業的人，基本上需要全心、全身奉獻給音樂，所以不要再認爲古典鋼琴是一種簡單、輕鬆的事情，要把它做

好可是一點都不簡單。

鋼琴教育家Seymour Bernstein也是對鋼琴非常的挑剔。
電影明星Ethan Hawke幫他製作了一部紀錄片。Seymour
第一次遇見,Ethan Hawke是在一個晚餐聚會,當時Ethan
問他可不可以彈一首,但Seymour說那台鋼琴不好,下次
你來我家我彈給你聽。Ethan一年後才到Seymour家,聽
完後就有了Seymour紀錄片的產生。

我也是那樣的人,當我沒有準備好,沒有好的鋼琴時,請
不要叫我彈鋼琴!

42.　鋼琴是情人？

有一則新聞：著名鋼琴家Anegela Hewitt的鋼琴在被運送途中，被摔壞了……

鋼琴家非常痛心……過了幾天才發文，她說這台鋼琴是她最好的朋友，她可以在這台鋼琴上做出任何她想做的事。是啊，鋼琴是一個鋼琴人最好的朋友，多少無數小時和它一起製造音樂，怎會沒有情感上的聯繫……

而我曾經有個鋼琴糖果屋的經驗。
那時好像是為了選在曼尼斯音樂學院蕭邦音樂節的琴。

我到現在還記得，那是在紐約57街Steinway地下室，有個富麗堂皇，擺滿了演奏型鋼琴的歐風大廳，我像小朋友似的在糖果屋裡亂竄；這台試試、那台彈彈，像隻蜜蜂，結果真的讓我彈到那好像和我的頻率共鳴的鋼琴，那是種什麼感覺呢？

是一種在天堂的感覺；

是一種幸福的感覺；

是一種可以和她對話的感覺；

是一種找到心靈伴侶的感覺；

是一種可以一直彈下去、生生世世的感覺；

我後悔沒有做任何事情把她留下。

那永遠是一個遺憾，而那尋琴的夢想，也還在我腦裡彌留……

幾個想法和人家分享：

1. 能找到和自己契合的樂器很難，當它能夠創造出你心裡的音樂時，它是無價的。

2. 一些著名的鋼琴家會帶著自己的鋼琴演奏，這很合理呀，因為其他樂器的演奏家幾乎都是帶著自己樂器，只是因為鋼琴太大，搬運不易，每次到新的場地都要適應不同的鋼琴，說實在話多少會影響演出品質，鋼琴巨擘霍洛維茲在世時就會帶著自己的鋼琴演奏，現代也有鋼琴家也會這麼做。如果沒有任何現實考量，

那該有多好呢？

3. 像搬運鋼琴這種事最好要有固定配合公司，搬運公司自己要檢查繩索，所有機器配件的安全堪用度，等發生事情就來不及了，沒有一樣的鋼琴，這個摔壞，就沒有下一個，保險也是必要的。

祝福大家都能找到自己的鋼琴情人！

43. 手「壞」掉了？

之前提過我在還沒要考音樂班之前，雖然每天持續練琴，但是只練30分鐘，要考音樂班之後開始每天一個小時，在台灣的國中、高中，也都是每天一個小時，一直到出國後，才保持大概每天兩個小時的練琴時間。（不好的示範，小朋友不要學）

有一次為了參加大學裡的協奏曲比賽，當時的曲目是César Franck的Symphonic Variation，曲子技巧沒有很難，但是有一個地方都是八度和弦。我在快比賽前的一個禮拜，想說認真一點，每天練五六個小時，一直到第四天，手在痛，還是持續練習，因為有些音總是會彈錯，想說要一直練到對，而且快要比賽了，不能停下來，還是一直彈，一直彈，結果手就這麼壞掉了。

我已經忘記當時有沒有去彈比賽，我只記得後來整整一年沒有彈鋼琴，嚴重到任何一點點小小的壓力，我的手指都無法承受，任何一點施力，我都會感覺到劇痛。

那居然是每天五、六個小時、連續彈六天的結果。

那個時候我完全沒有辦法彈鋼琴，甚至連電腦的鍵盤，我也是手握著筆，用整個手臂的力量壓鍵盤的，甚至這樣的動作，都得要很緩慢，不然也是會痛。

當時在美國，有去照過MRI，骨頭沒有受傷，我問醫生那要怎麼做，才可以不會痛，醫生說不彈鋼琴就不會痛。

後來還去了上西城，有一位聽說很多音樂家手受傷都會去給他看的物理治療師，按了好一陣子，好像的確有改善；也有去一間法拉盛的一位中國老太太，她也是物理治療師，常常壓到一半，手會突然停住，然後就不動了，我常常懷疑她是不是在睡覺，但我都不敢出聲，也不敢問她，我的角度也看不到她，很神奇的是，停大概幾分鐘，不是幾秒鐘喔，然後她的手就會又開始動起來，就好像剛才的暫停也是治療的一部分，完全無縫接軌，我現在還是不知道她到底當時是不是在打瞌睡……

在台灣，也是什麼治療都嘗試，有中醫治療、針灸、電療

等，也有給西醫直接打針，基本上就是一趟手的修復之旅。一年後，我的手終於可以彈了，但就是還是不能彈太久，至多兩個小時，一直到現在，這樣的情況還是沒變。

有些人會說你是不是用力方式不對？
我會說我的頸椎不放鬆，但是我的施力原則應該是沒有錯。

記得小時候一年級吧，去參加郊遊，當時都要背著水壺，我好像一直用手拿著，結果隔天就「鐵手」，非常痛、不能舉起來，基本上我都不能拿重物，只要拿重物，隔天手就是會不舒服。

再加上我的手非常的小，有些人手小但是手指很長，我的小指和大拇指都很短，要彈八度已經需要撐開，更別說八度裡面再加幾個音，彈八度和弦基本就是讓我的手整個扭曲，彈一個和弦還行，如果是連續的大和弦，那是完全沒有辦法放鬆的。

我當時一天練5、6個小時的時候，的確當時並沒有抓到

練琴的訣竅。只會一直彈，所以當我原本就不是很強壯的手，再加上持續練習八度和弦，結果我的小手無法承受長時間扭曲的壓力，又沒有適當休息，所以最後壞掉了。

不過也因爲手無法彈太久，所以我更重視練琴效率，意識到不是一直彈才叫做練琴。也才有後來的所謂用頭腦背譜的方式，因爲說實在話，個別課老師並沒有時間教這些東西，老師也不知道你需要這些知識，除非你自己主動問他，對我來說，我一直都是很沈默的學生，上課時從來總是聽，不會問，所以很多事情變成我要自己去摸索。

現在資訊豐富，很多這方面的知識，大家都會在網路上分享，所以學鋼琴的學生再也不是孤軍奮戰了。

44. 只有一種「好」?

舒曼和布拉姆斯誰比較厲害?
蕭邦和李斯特誰比較厲害?
莫札特和貝多芬誰比較厲害?
霍洛維茲和魯賓斯坦誰比較厲害?
高更和莫內誰比較厲害?
畢卡索和馬提斯誰比較厲害?
張大ㄒ和趙無極誰比較厲害?

不管你的答案是什麼,我覺得在藝術上沒有絕對的答案。
魯賓斯坦也是這麼說的。

數學可以有正確答案,但是音樂和藝術並沒有。
每個人都是獨一無二的存在,像音樂這種和個人情感表達
有直接關係的藝術,是無法用磅秤來比較。
除了比較基本可以辨識的好壞,如果是有關於詮釋與個人
情感表達,我覺得很難論斷黑白。

就像我第一篇所寫的，就連姿勢也沒有標準答案。

欣賞音樂，應該是一種海納百川的概念，不管你今天喜不喜歡，聽就是了，如果你心中有論斷，留在心裡就好了，除非對方請教你的意見，而你也能夠站在良善的立場給不傷害人的意見，如果今天要口出惡言的話，那就還是留在心裡吧。

你有沒有發現有些外國老師都非常的會鼓勵學生，就算你今天沒有什麼優點，他還是會想辦法找出一些鼓勵你的話；就算你只有一些優點，他也會把那個優點放大；如果你今天有很多優點，他就會把你捧上天。

這是一種民族性吧我想，我們總覺得要評判，代表我們知道，但我們真的已經什麼都知道，什麼都可以做出完全正確的評論嗎？
就算你的評論真的是正確的，如果是不好聽的，還是保留吧。

我們都是向別人學習而來的，如果今天教我們的老師沒有

這樣子教我們，那麼我們就不會知道應該那樣子學，除非是透過別的管道，像現在網路非常發達，什麼事情幾乎都可以從網路上學習到，現在的學生是比較幸運的，連我小時候覺得是鋼琴界的天才Evgeny Kissin紀辛和Martha Argerich阿格麗希，現在也都有IG，都可以看到他們現實生活的樣子、看到他們練琴、甚至有時會有沒有彈的那麼好的時候，難道你會因為偶爾的不完美去批判一個已經用一生證明在音樂上的成就，和對音樂付出一生的人嗎？

其實沒有人有資格批判別人的表演，除非你是他的老師，學生帶著學習的心態，希望你教導他，希望你能夠把你的智慧傳授給他。要不然，今天就連一個六歲小孩子彈小星星，我也會覺得他很厲害；一個70幾歲的學習者彈理查克萊德門，我也會覺得他很厲害。音樂應該是用來欣賞，而不是用來比較的。今天任何一個人願意花時間把一首曲子練起來，並彈奏給你聽，我們都應該保持感謝的心態，因為他背後是花了多少時間，站上舞台又需要多少勇氣，才能完成一個表演。

老師間也是，學會尊重每個老師的教法，每個人都是教他

所學的，教他自己融會貫通的，沒有人會故意教錯的，如果學生不認同老師的教法，不要學就好，不需要惡意批評，同行間也是，沒有人是完美的老師，也沒有人是完全不好的老師。

尊重別人，因為自己也不是完美。

所以下次你再聽到任何人演奏的話，給他一個熱烈的掌聲吧，學會欣賞任何的好與不好；也學會尊重每一位老師，因為沒有人要故意不好。

45. 聽音辨「位」

17歲剛到美國的時候，第一年住的是宿舍，雖然說是宿舍，但其實就是一般的大樓，曼尼斯音樂學院租了兩層專門給學生住，當時很多的學生都是大一新生，而跟我同一屆的新生很多都是美國人。

我們常常晚上大家下課和練琴完，會到某一些人的房間，當時這些美國學生最常做的事就是聽音樂，因為他們都是弦樂器或管樂器，也有指揮，所以聽的都是管弦樂的音樂。

但是他們不是只有聽聽而已喔，他們居然會猜這是哪一個樂團、哪一個指揮、是在幾年錄的。當時的我，發現自己的音樂知識跟別人差的真是遠啊。通常美國人大學念音樂，都是因為真的喜歡，雖然他們通常技巧可能沒有很好，但是音樂素養都很高。

在台灣，好像在我的那個年代，很多是被逼著學習，而且

一直在練琴，聽得音樂並不夠多，不過也有可能只是我自己聽的不夠多，別人還是很多都是很有音樂素養的。

總之，當時的我真的對這種聽音辨「位」，嘆為觀止。讓我對外國人學習音樂的精神，留下深刻的印象。

46. 一輩子的事

在我人生有幾個階段，我曾經想說要放棄鋼琴，一次是在國小升國中、一次是在國中升高中的、一次是高中升大學。因為學音樂實在需要花太多的時間，而且自己也不是像別人對鋼琴那麼的有熱情，鋼琴只是一件我一直做，好像做得還不錯，也一直找不到放棄它的勇氣，所以就這麼一直做下去了，雖然我內心也對一些其他專業懷有夢想。

但走到快半百的年齡，我感謝我自己，沒有放棄過它。
因為如果我把它放棄了，我就不會走到現在對它的比較自在。

我在鋼琴上並不是一直一帆風順、如魚得水，不僅是天生的手超級小、手指超短，也有後天的努力不夠，因為手負荷不了長時間的練琴。

也因為這樣，我無法站在最輝煌的表演舞台上。但是在教學的路上，我持續學習，因為看到學生的盲點，也就等於

是看到自己的盲點，教學相長，絕對是沒有錯的。在幫忙學生解決他們的問題的時候，我也為自己的一些問題，找到解決方案。也因為我的許多不足，讓我有了如何建構更好的教學方式，讓初學者能在學習的一開始，就能夠擁有更好起始點、具備更好能力的想法。

現在科技日新月異，我可以在臉書上推出我的成人古典鋼琴初學影片課程，可以在YouTube頻道上發表我自己的彈奏，可以把我對樂曲的想法錄製成教學影片，不需要真正的舞台，我就可以讓別人聽到我的彈奏、當自己頻道的鋼琴家、讓我的教學觸及到更多人。這都是以前的年代不可能發生的事。

而我正在經歷這個年代。

M. Pressler說：音樂幾輩子也學不完。
而且我沒有想到我這輩子，居然還有機會發現巴哈的美。

我很慶幸：
我還有更多好的音樂等著我去學習；
有更多樂譜裡的祕密等著我去發掘；
有更多學生的盲點等著我去找出解藥；
有更多我可以做的事等著我去做。

感謝鋼琴給了我一個生命的出口；
給了我一個避風港；
也給了我一個有盼望的未來。

鋼琴
一件可以讓我做一輩子的事，
可以陪伴我一輩子的朋友。

國家圖書館出版品預行編目資料

古典鋼琴大哉問 我的鋼琴之旅／魏美惠著. --
初版.--臺中市：白象文化事業有限公司，2024.1
　　面； 公分
ISBN 978-626-364-172-3（平裝）

1.CST: 鋼琴 2.CST: 音樂教學法

917.105　　　　　　　　　　112017628

古典鋼琴大哉問　我的鋼琴之旅

作　　者	魏美惠	
校　　對	魏美惠	
發 行 人	張輝潭	
出版發行	白象文化事業有限公司	
	412台中市大里區科技路1號8樓之2（台中軟體園區）	
	出版專線：（04）2496-5995　　傳眞：（04）2496-9901	
	401台中市東區和平街228巷44號（經銷部）	
	購書專線：（04）2220-8589　　傳眞：（04）2220-8505	
出版編印	林榮威、陳逸儒、黃麗穎、水邊、陳婕婷、李婕、林金郎	
設計創意	張禮南、何佳誼	
經紀企劃	張輝潭、徐錦淳、林尉儒	
經銷推廣	李莉吟、莊博亞、劉育姍、林政泓	
行銷宣傳	黃姿虹、沈若瑜	
營運管理	曾千熏、羅禎琳	
印　　刷	基盛印刷工場	
初版一刷	2024年1月	
定　　價	350元	

白象文化　印書小舖 PressStore 出版・經銷・宣傳・設計
www.ElephantWhite.com.tw　自費出版的領導者　購書 白象文化生活館